# Sweet
# Deco
# Accessories

# Sweet
# Deco
# Accessories

Sweets Deco Accessories

誘人の夢幻手作！

光澤感 × 超擬真 · 一眼就愛上 の

甜點黏土飾品 37 款

## 序

**與實物一模一樣，而且更可愛！**
**書中集合了「在網路商店一推出秒殺！」的**
**超人氣創作者的甜點飾品。**

超人氣甜點飾品是目前正流行的手作話題，
以樹脂黏土製作的作品也深受大眾喜愛。
本書介紹的四位人氣創作者的甜點作品
更可說是大家的夢幻逸品唷！

**カンカラチケットの樹脂黏土**
**めぃびすの日式果醬**
**すいーたの擬真食物**
**ひまころのsource art……**

這些在網誌、網路商店、特別活動中
立刻就會被搶購一空的甜點飾品，
將於本書中首次公開
創作者如何將細節處理得如此完美的作法祕密。

沒有特別的工具也OK！
從只要30分鐘就可以完成的迷你甜點
到強調真實感的擬真甜點，
完整集結了能滿足
初學者＆中級進階者的作品內容。

與實物一模一樣，但又更加時尚＆可愛！
也有許多許多令大人都愛不釋手飾品唷！

立刻動手製作專屬於你的「令人心動雀躍の甜點飾品」吧！

# Contents

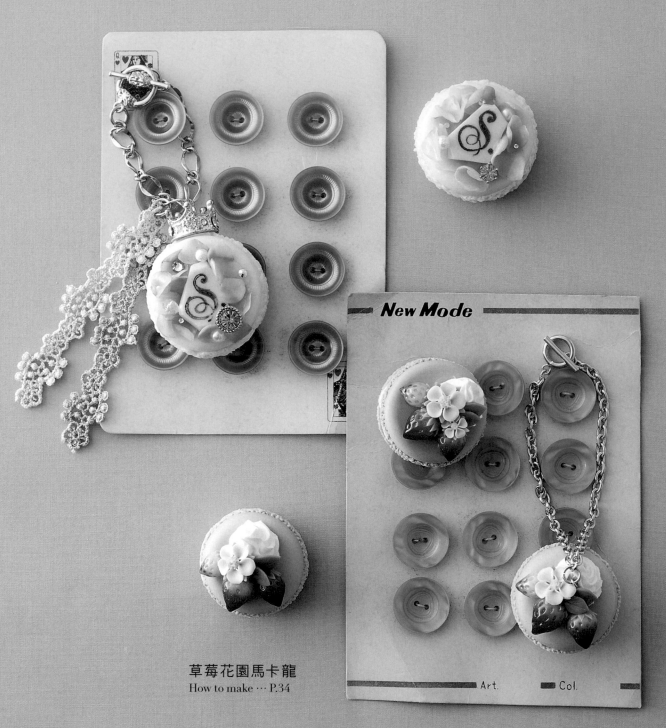

Princess∗Macaron
How to make … P.32

草莓花園馬卡龍
How to make … P.34

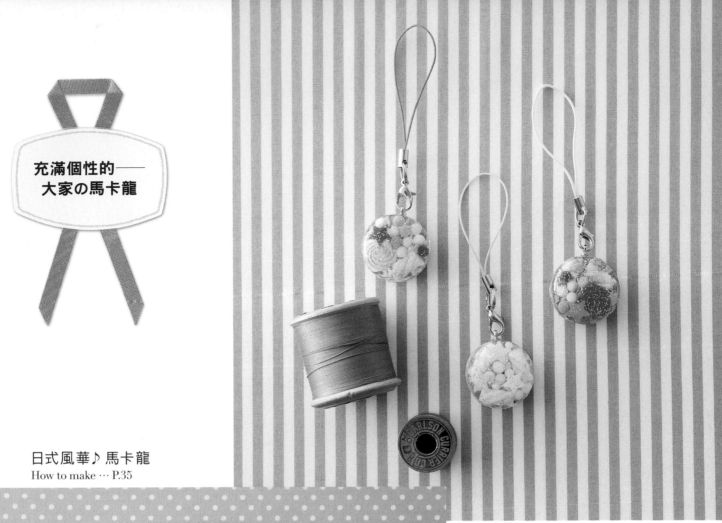

充滿個性的——
大家の馬卡龍

日式風華♪馬卡龍
How to make … P.35

透明寶石馬卡龍
How to make … P.33

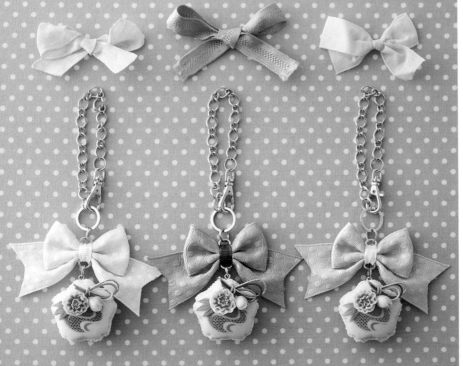

Design by
All stars

5

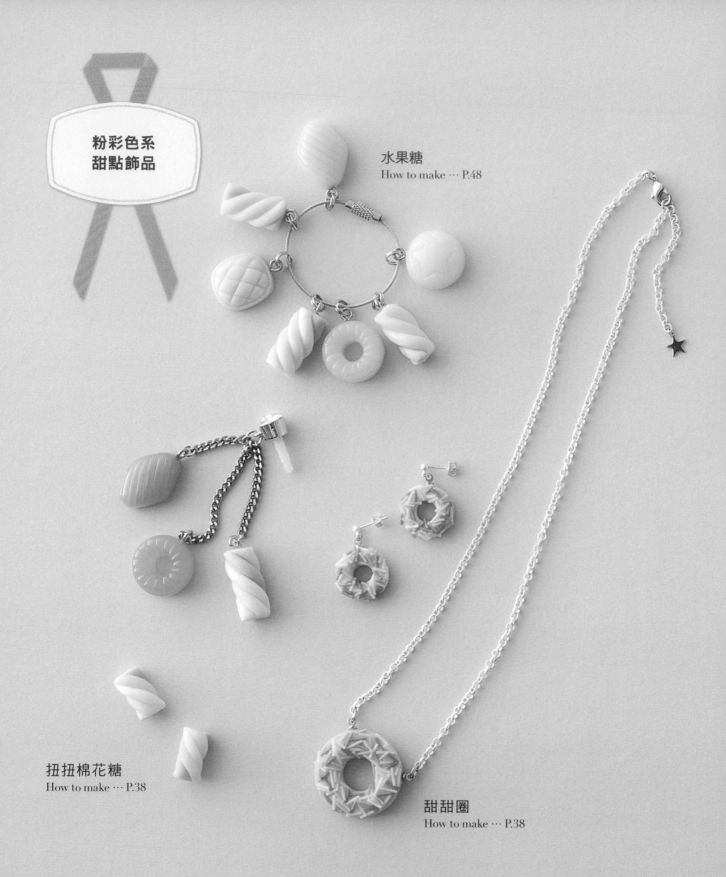

粉彩色系
甜點飾品

水果糖
How to make … P.48

扭扭棉花糖
How to make … P.38

甜甜圈
How to make … P.38

歡樂の點綴小飾品
杯子蛋糕
How to make … P.37

歡樂の點綴小飾品
三層蛋糕
How to make … P.36

牛奶糖
How to make … P.38

Design by
カンカラ
チケット

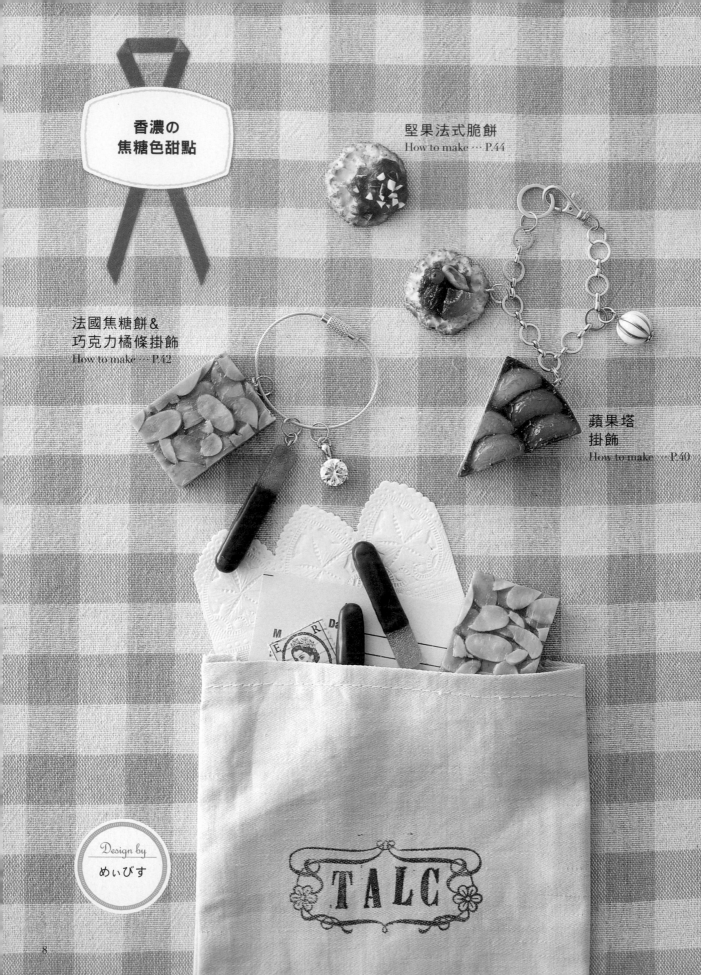

香濃の
焦糖色甜點

堅果法式脆餅
How to make … P.44

法國焦糖餅&
巧克力橘條掛飾
How to make … P.42

蘋果塔
掛飾
How to make … P.40

Design by
めぃびす

TALC

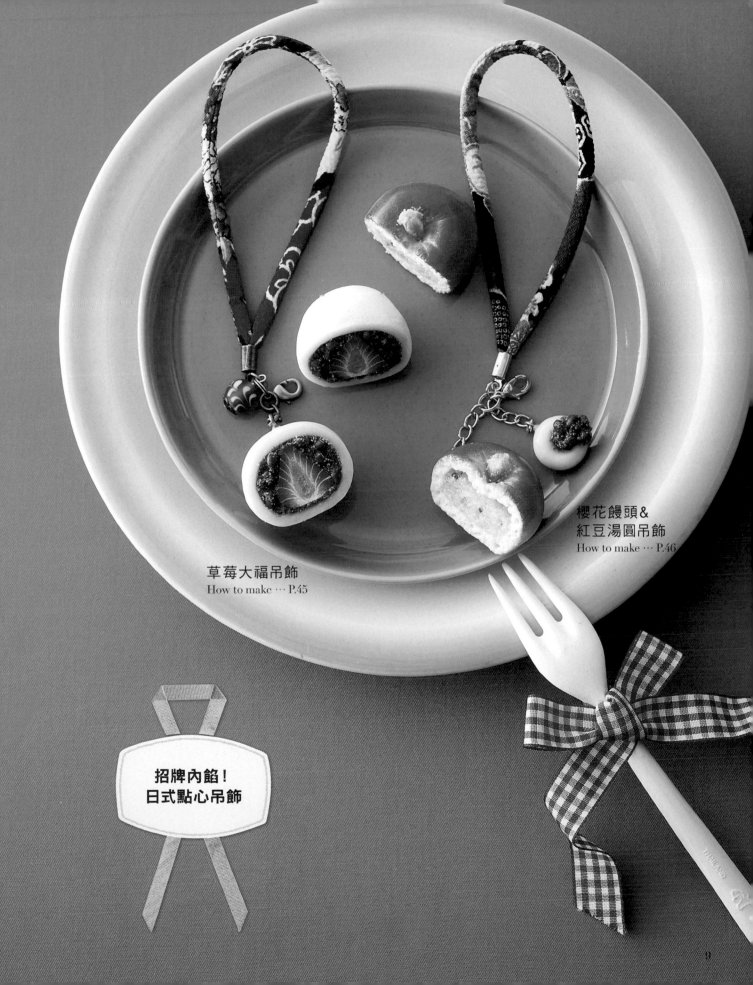

草莓大福吊飾
How to make … P.45

櫻花饅頭&
紅豆湯圓吊飾
How to make … P.46

招牌內餡！
日式點心吊飾

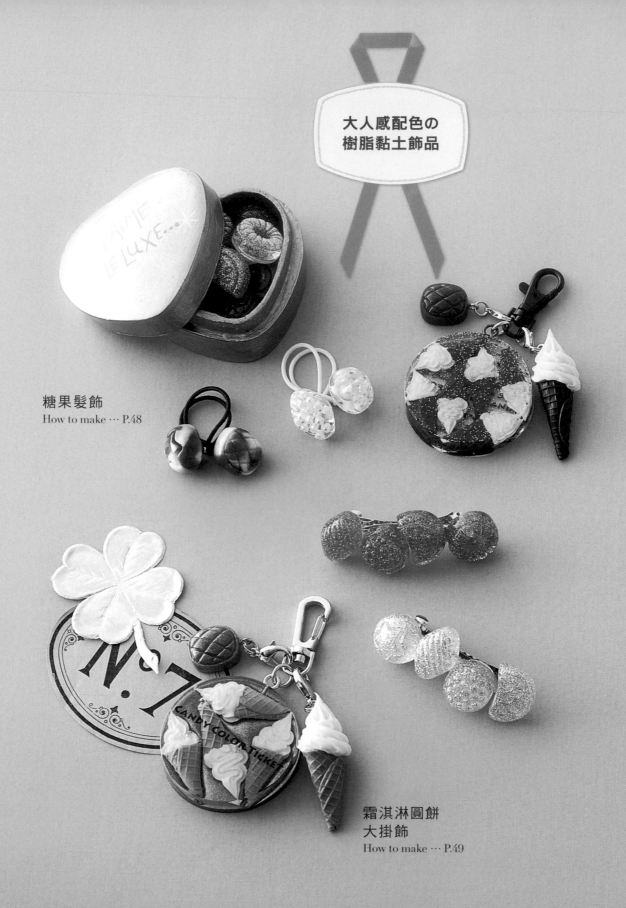

大人感配色の
樹脂黏土飾品

糖果髮飾
How to make … P.48

霜淇淋圓餅
大掛飾
How to make … P.49

※圖中各飾品皆為可供參考的作品設計，此篇主要介紹透明樹脂糖果的製作方法。

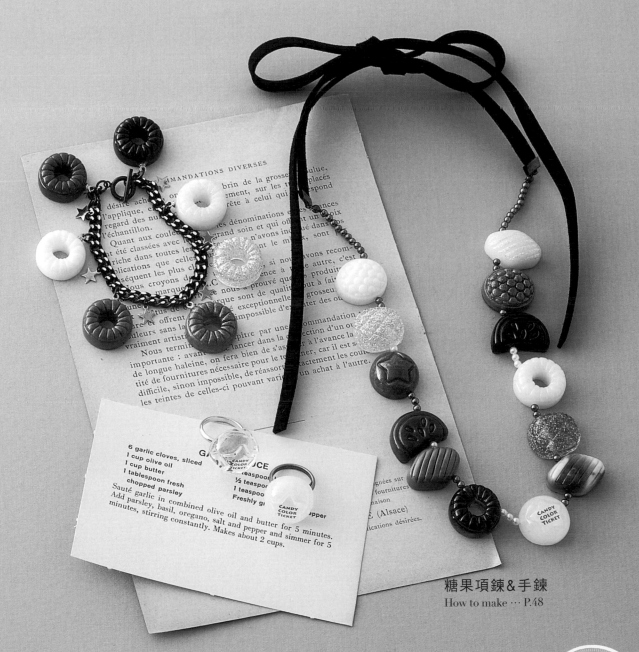

糖果項鍊&手鍊
How to make ··· P.48

Design by
カンカラ
チケット

以source art
妝點の
迷你甜點擺盤飾品

Design by
ひまころ
すいーた

莓果鬆餅包包掛鉤
How to make … P.50

※項鍊＆夾子是包包掛鉤款的應用參考作品。

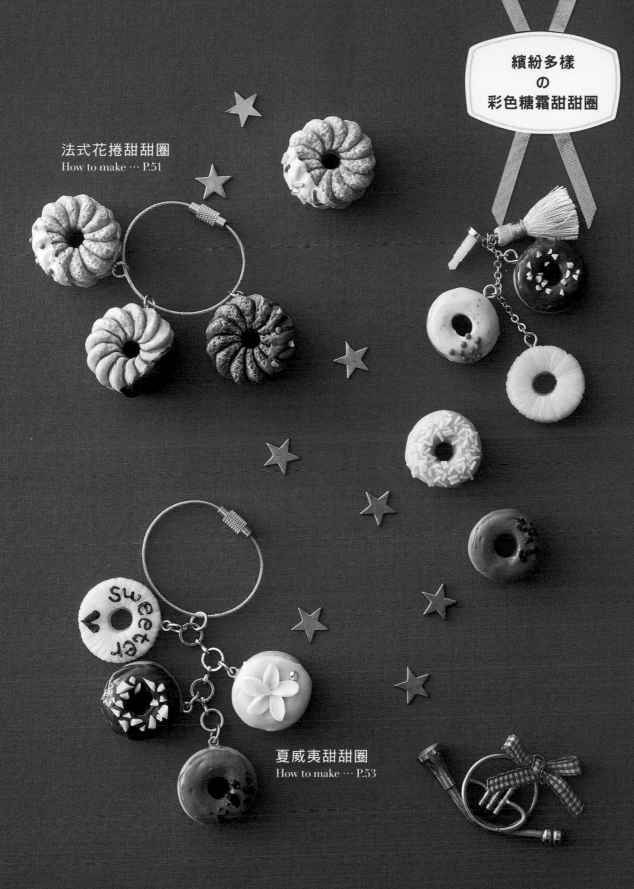

繽紛多樣
の
彩色糖霜甜甜圈

法式花捲甜甜圈
How to make … P.51

夏威夷甜甜圈
How to make … P.53

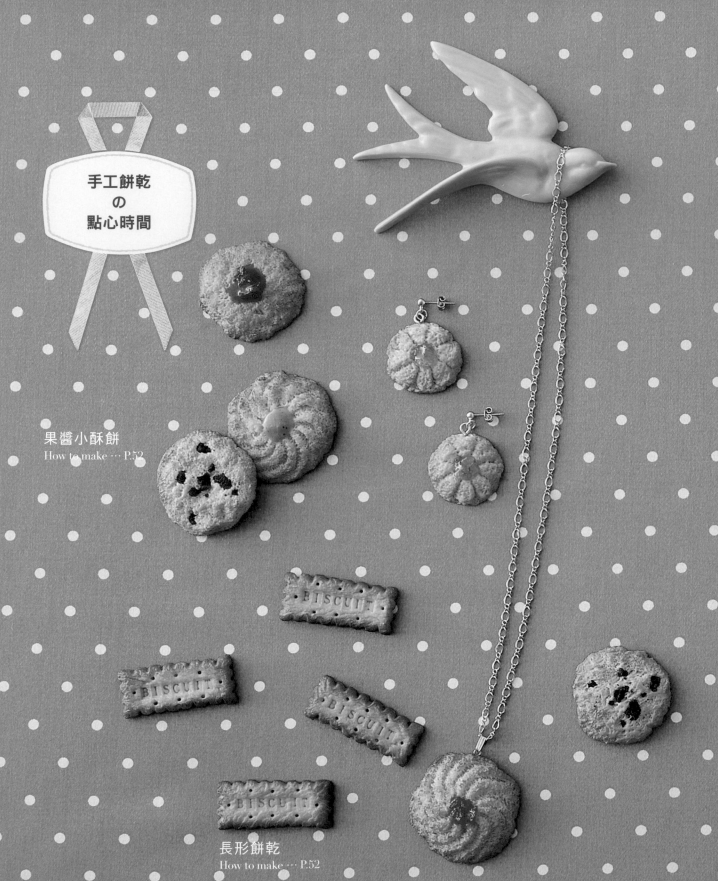

手工餅乾
の
點心時間

果醬小酥餅
How to make … P.52

長形餅乾
How to make … P.52

巧克力豆餅乾
How to make … P.39

擠花餅乾
How to make … P.39

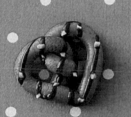

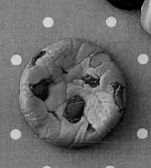

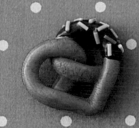

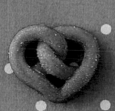

扭結餅
How to make … P.53

Design by
すいーた
カンカラチケット
ひまころ

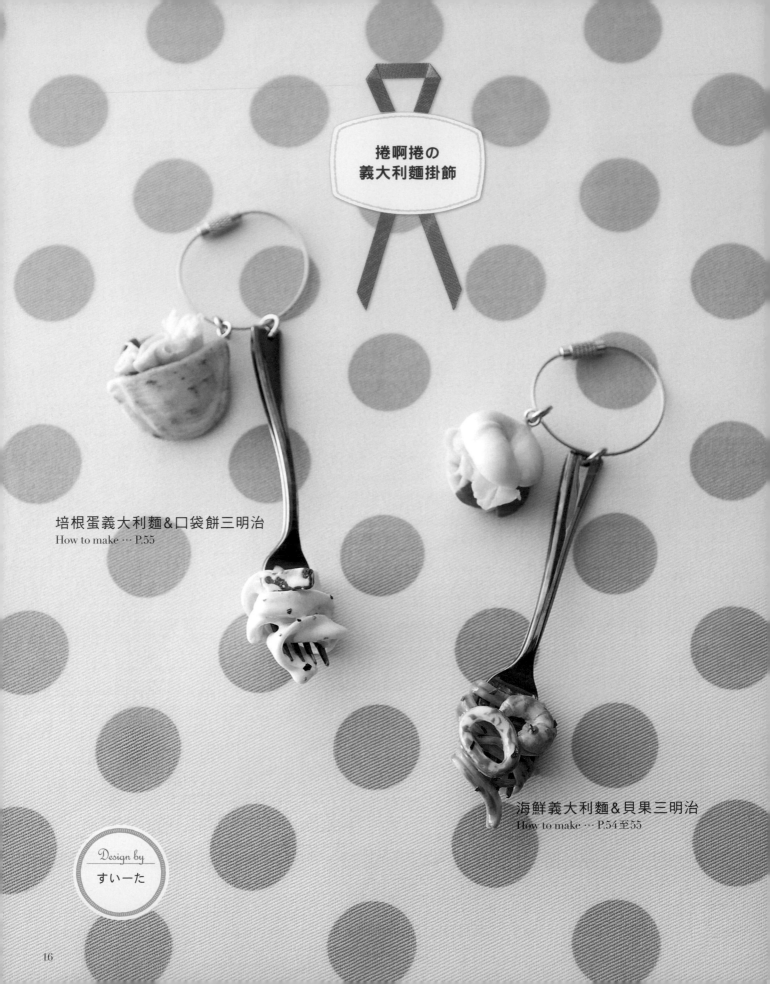

捲啊捲の
義大利麵掛飾

培根蛋義大利麵&口袋餅三明治
How to make … P.55

海鮮義大利麵&貝果三明治
How to make … P.54至55

Design by
すいーた

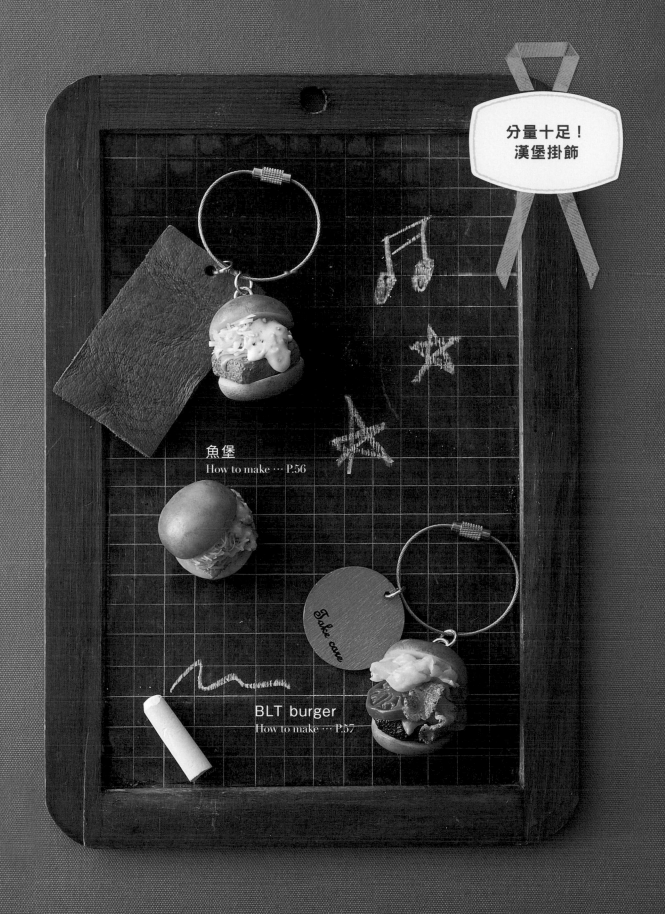

分量十足！
漢堡掛飾

魚堡
How to make … P.56

BLT burger
How to make … P.57

Take care

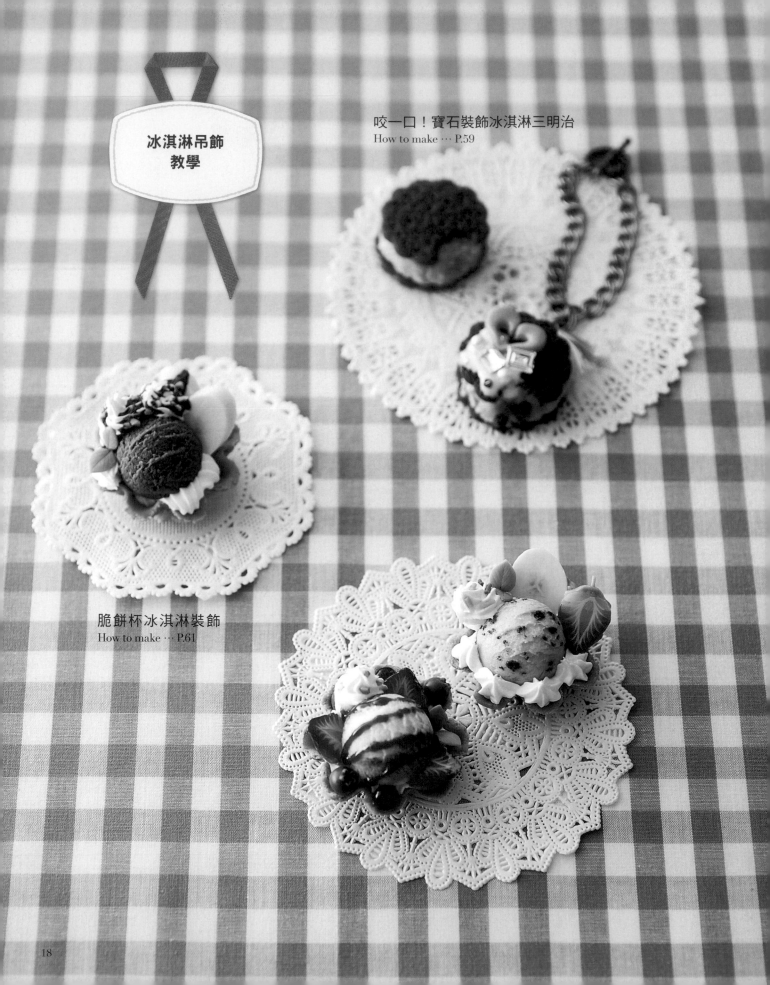

冰淇淋吊飾
教學

咬一口！寶石裝飾冰淇淋三明治
How to make … P.59

脆餅杯冰淇淋裝飾
How to make … P.61

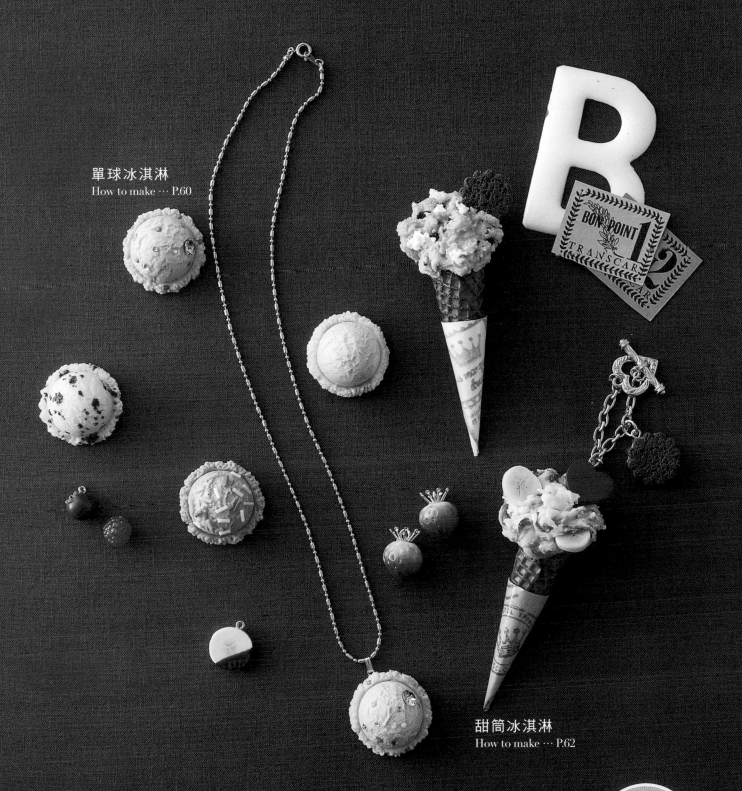

單球冰淇淋
How to make … P.60

甜筒冰淇淋
How to make … P.62

Design by
すいーた
ひまころ

19

# 黏土の處理方法

使用自然乾燥後就會變硬的「樹脂黏土」來製作甜點的主體，
並介紹有色黏土的製作方法＆焦黃色的上色方式等所有作品共通的技巧。

## 本書中主要使用的黏土

### 濕潤光澤感

**Freely ［藤久］**
為本書中主要使用的樹脂黏土，帶有透明感的滑順細緻度，並且易於延展塑型。乾燥後具有強度，適合用於製作飾品。

**Modena Color [PADICO]**
色彩鮮明的樹脂黏土。在本書中常與「Freely」混合以調製顏色，也可以直接利用原色進行製作。

### 蓬鬆乾爽感

**COSMOS ［日清アソシエイツ］**
帶有溫潤感，容易製作出鬆軟的質地。適合用於製作麵包＆冰淇淋之類的作品。

**Hearty Soft [PADICO]**
可以做出輕柔蓬鬆質地的輕量樹脂黏土。與「Freely」混合，可以同時達到輕量與滑順的質感。

### 透明感

**すけるくん ［AIBON產業］**
乾燥後呈現透明質感的黏土，常用於製作水果類的作品。需要二至三週的時間才能達到完全乾燥的狀態。

### 黏土の處理方法

黏土很快就會變硬，所以在製作的過程中需注意隨時以保鮮膜包好黏土以避免乾燥。剩餘的黏土則以保鮮膜包好之後放入密封袋中保存。

## 黏土の混色

### 壓克力顏料

把顏料混入黏土中調出喜歡的顏色。本書主要使用的是PRO'S ACRYLICS [PADICO] 顏料。
※說明中將以PA為PRO'S ACRYLICS 的簡稱。

把黏土捏成圓形後，中間稍微壓出凹洞，塗上PA。

為了不使手沾染到PA，將顏料包入裡層。

重複進行「延展拉伸再揉合黏土」的動作，使顏料均勻混合。

### 彩色黏土

不弄髒手也能混合出喜歡的顏色。Modena Color彩色黏土（土黃）最常於製作甜點麵團時使用。

分別準備好黏土＆彩色黏土。

將兩種黏土疊在一起均勻揉合。

**混色完成的模樣**

剛混合好的甜點麵團看起來帶有淡淡的奶油色。乾燥後，顏色會變得更深。

# 延展黏土

透明資料夾

模型油
[PADICO]

壓平板
[PADICO]

透明資料夾可以放在底部作為工作抬，而當需要延展黏土時，將黏土夾在資料夾中較不易沾黏且容易取下。使用模型進行製作時，則可以塗上模型油防止黏土沾黏，也可以嬰兒油代替。

將黏土夾在塗有模型油的資料夾中，以壓平板壓平。

製作較小的物件時，以直尺來進行壓平很方便，也可以手指捏壓夾著黏土的資料夾。

+α

當要製作多個同樣尺寸物件時，可以在黏土兩側放上導引基準物件（免洗筷約為5mm高），以其為基準去延展黏土。

---

# 塗上焦黃色

PA［PADICO］
（土黃色、紅色、土褐色）

※說明中將以PA為PRO'S ACRYLICS的簡稱。

高科技海綿

OR

平筆

**基本的焦黃色**
要調出焦黃色一定要使用土黃色，之後再依個人喜好，疊上紅色與土褐色。

**1** 將海綿沾上薄薄的一層黃色，再以面紙吸附掉水氣。

**2** 以輕拍的方式上色。

**3** 加入一點紅色，再以海綿輕拍上色。

**4** 加入一點土褐色，以海綿輕拍上色。

OPTION

在土黃色中另外加入土褐色＆巧克力色，混合均勻完成後的顏色也很適合用來製作焦黃色。

若選用甜點黏土的焦黃色專用商品就更加輕鬆＆方便了！此款為粉狀質地，更容易上色。
焦黃色達人［TAMIYA］

---

# 灑上糖粉＆糖粒

PA（白色）、
高科技海綿、紙

在海綿上薄薄地塗上PA（白色）。

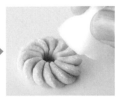

以紙吸附掉多餘的顏料後，輕輕拍打上色。

玻璃珠

將作品表面塗上手工藝黏著劑（或木工用黏著劑）後，再沾黏上玻璃珠。

---

※本頁中所介紹到的商品相關訊息［藤久］＆［PADICO］等，皆為廠牌名稱。

# 樹脂黏土の處理方法

樹脂黏土（透明環氧樹脂）最適合用來製作糖果或果凍等具有透明感的甜點。了解基本使用方法後，處理起來一點都不困難喔！

## 樹脂材料

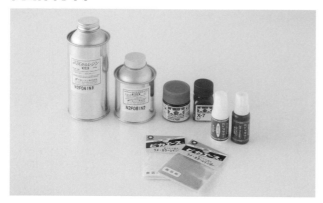

**樹脂**……水晶樹脂 [日新樹脂]
**著色材料**……Tamiya Color [TAMIYA]
　　　　　　　Pure Color [five-c]
**封入材料**……亮片 [Pika ace]

**MEMO**

**水晶樹脂**
混合主劑與硬化劑使其凝固，到硬化作用開始的時間約為90分鐘。便於封入物件&排除氣泡為其特色，可以作出具有透明感的高硬度作品。

## 基本工具 [樹脂]

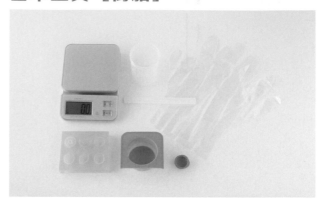

電子秤、塑膠杯、攪拌棒、塑膠手套、矽膠模型

**MEMO**

**以電子秤量測**
為了讓主劑與硬化劑以100：50的重量比例調和凝固，需以電子秤準確地測量。塑膠杯&攪拌棒使用完後立刻以面紙擦拭乾淨，便能繼續使用。

### 製作透明樹脂液

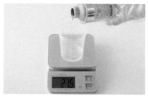

**1** 將主劑倒入塑膠杯進行量測。

**2** 歸零後繼續量測硬化劑。

**3** 以攪拌棒混合。側面&底部都要確實地攪拌至均勻混合。

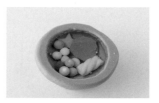

**4** 將樹脂液倒入模型中，放進封入零件&亮片。

### 調色

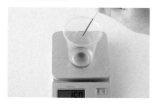

**1** 將調色顏料加入主劑中以確認色彩濃度。
**POINT●** 若各色所需要的分量不多，也可先混合主劑與硬化劑，再分配成小份各自進行調色。

**2** 加入硬化劑混合。加入硬化劑後顏色會稍稍變淡。

### 注意重點

●由於材料為化學製品，因此取用時請務必小心。請先仔細閱讀完內附的說明書後再開始操作。

●請於通風良好處進行作業。

●樹脂為石化製品，因此請特別小心遠離火花。完全硬化凝固之前，切勿接觸到皮膚。

**Super Clear Resin**
[藤久]

內含主液（90g）兩隻&硬化劑（90g）一隻的組合套裝。

奶油、醬料及果醬都是以樹脂黏土&接著劑等身邊隨手可得的材料所作出來的。此篇將為你介紹本書中所使用的主要材料以及使用方法。

## 奶油

**Freely〔藤久〕**

樹脂黏土。乾燥後呈現透明感，若要表現出乳狀質地就要加入PA（白色）。

將Freely加水後仔細搓揉至可以擠花的硬度時，裝入套有花嘴的擠花袋中擠出形狀。

**Grace whip type**
〔日清アソシエイツ〕

類似樹脂的黏土。硬度與打發奶油相似，專門用來製作擬真甜點的奶油。

裝入套有花嘴的擠花袋中擠出形狀。使用樹脂黏土時，金屬&塑膠材質花嘴皆可使用。

**Decollage 矽膠奶油（crystal clear）〔PADICO〕**

矽膠材質，專門用於製作擬真甜點的奶油。裝上特製的花嘴後即可擠用。

若要製作透明的樹脂馬卡龍，不需裝上花嘴，打開蓋子後即可直接使用。

**Super Heavy Gel Medium**
〔Liquitex／bonnycolart〕

可讓顏料色澤更加飽滿帶有光澤的溶劑，乾燥後呈透明狀。

混入PA（白色），可以作出帶有光澤的鮮奶油。

## 醬料

**Freely〔藤久〕**

樹脂黏土。調整水量可以作成糖霜&糖漿使用。。

**糖霜**

加水調至糖漿的濃稠度後，再混入PA等壓克力顏料調成喜歡的顏色。

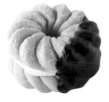

**巧克力醬**

將加水攪拌至奶油狀的Freely中加入PA（土褐色）&手工藝用黏著劑。

**黏著劑（環氧樹脂）〔DAISO〕**

可在主劑中加入硬化劑，作成固態著接劑，且易於進行混合調色。

**牛奶**

醬汁本身就是黏著劑，所以表面裝飾物件也可以很容易地黏著固定。作法為以PA上色塗成較混濁的顏色。

**果醬**

適合作成帶有透明感的果醬類作品。可選用Tamiya Color此類的透明色顏料進行上色。

### 淋上去即可！非常方便的醬汁材料

**deco source R、deco cream source〔PADICO〕**

擬真甜點專用の醬汁。有帶透明感的 deco source R與較黏稠的 deco cream source。

**Tulip〔bonnycolart〕**

適用於玻璃&布料的3D顏料，立體隆起的質感為其特色。

**玻璃顏料〔DAISO〕**

乾燥後呈半透明的顏料。

# 原型製作

介紹作出鬆餅格紋的壓模工具＆樹脂黏土用的模型等，製作原型的方法。

## 壓模＊作出格紋鬆餅 （於P.39、P.60、P.62中使用）

**湯丸子 [ヒノデワシ]**
放入80℃以上的熱水中就會變得很柔軟的橡膠，冷卻後則會變硬成型。

**1** 將湯丸子浸入裝有熱水的碗中，讓它變得柔軟。

**2** 將湯丸子放在網狀物體上，以壓平板下壓。

**3** 鬆餅原模完成！

矽膠鍋蓋。身旁隨手可得的網格狀物品皆可取材利用。

## 壓模＊作出烘焙餅乾の質感 （於P.36＆P.52中使用）

**blue mix**
**[agusa Japan]**
將基礎劑＆觸媒以1：1比例混合後即會硬化的取型用矽膠樹脂。可使用時間約為1分45秒，所以作業動作務求快速。

**1** 選一個質地紋路明顯的餅乾。

**2** 快速地混合基礎劑＆觸媒（參考以下作法），按壓至餅乾上。

**3** 靜置15分鐘左右，等到硬化後再取下。

## 取型＊樹脂用模型 （於P.33＆P.40中使用）

**1** 先以黏土做好原型。

**2** 準備1：1比例的blue mix基礎劑＆觸媒。

**3** 快速混合捏勻，並在一分鐘之內包入原型。

**4** 包入原型，進行取型。

**5** 將上緣以美工刀切平，取出原型。

依相同的方法製作馬卡龍模型。

**MEMO**
● 模型不只可以倒入樹脂，也能以黏土製作出多個相同的物件，非常方便。
● 雖然可以利用如餅乾這類實品直接取型，但僅止於個人興趣製作；依著作權法規定，禁止販售以這樣的模型再現製作的商品。

# 基本工具&使用方法

此篇將介紹本書中常用的工具。即使手邊沒有專用工具，也可以活用日常生活中隨手可得的用品替代唷！

## ▓ 工作枱

**透明資料夾**
裁剪成適合的大小作為搓揉黏土用的底台。

**模型油**
塗在工作台、壓平板與模型上避免黏土沾黏。也可以用嬰兒油代替。

## ▓ 黏土塑型

**壓平板**
用於延展黏土。（參照P.21）

**剪刀**
用於裁剪黏土。製作迷你尺寸甜點時使用小剪刀比較方便，亦可選用美妝小剪刀。

**牙籤**
用於作出甜點餅皮&水果的紋理質感。

**美工刀**
用於裁切黏土。

---

### — 使作業更方便の工具 —

**7本針**
用於作出材質紋理，也可以用牙籤代替。

**綑綁成束の針**
以橡皮筋將5至10根針綑綁成束之後使用，製作粗糙的質感時非常方便。

**筆刀**
切割細小切口時非常便利。

**鑷子**
用於夾取細小的物件，也可用來製作甜點麵體乾燥酥脆的質感。選擇前端有角度如鶴的脖子般的鑷子較為方便使用。

**細工棒**
可以用來挖洞、作出細的線條，也可以用錐子&牙籤代替。

---

## ▓ 黏土上色

**壓克力顏料**
可加入黏土中揉合混色，也可等黏土乾燥後上色。透明的壓克力顏料可以混入「すけるくん」，也用於製作果醬時使用。
※本書主要使用的是PA=PRO'S ACRYLICS［PADICO］、Tamiya Color［TAMIYA］。

**海綿**
用來上焦黃色&糖粉。將高科技海綿剪成斜角狀較易於使用。

**畫筆**
除了用於黏土乾燥後的上色&繪製圖樣以外，也可以用來上焦黃色&糖粉。最好備有細筆跟平筆。

## ▓ 修飾用材料

**保護漆**
強調質感又能提高強度&防水。
書中作品主要使用光面與消光霧面保護漆。光面&半光面的保護漆則用於以接著劑作成的醬料上，可作為上漆&抑制黏性之用。
※書中使用的保護漆為ULTRA VARNISH的光面、霧面、光面&半光面。［PADICO］

## ▓ 黏著劑

本書中主要使用的是Super-X&手工藝用黏著劑［河口］。手工藝用黏著劑主要用於黏土間的黏合。Super X系列適用於飾品的黏著&醬汁的製作。Super X的硬化速度較慢，可用於製作醬汁；Super X2適用於矽膠、塑膠的接著；Super X Gold則為超速乾性。以上黏著劑使用後皆為透明無色。

# 飾品の加工

加上9字針或羊眼,加工成飾品。
在此將介紹如何將五金確實裝上&使其不易脫落的小訣竅。

## 飾品五金

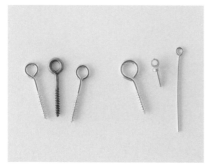

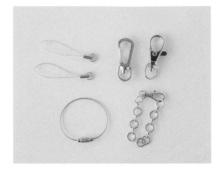

**羊眼・9字針**
刺進作品主體內,用於與其他的飾品五金接合。可依照主體的大小選擇適當的長度。

**單圈環・雙圈環**
連接物件用的五金。雙圈環比單圈環不易脫落,依照作品大小選擇適合的外徑以及環的粗細即可。

**飾品五金**
製作鑰匙圈或吊飾時使用的五金,請依照用途選擇。大多會以單圈環作為連接。

## 工具

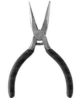

**老虎鉗**
可用於「剪」&「彎折」的作業,可剪斷9字針&開闔單圈環。

**尖嘴鉗**
用於折彎物件。尖端較細,適合更精細的作業。

**精密細針手鑽**
用於在作品上鑽洞&安裝羊眼。

## 9字針の加工

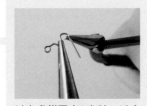

9字針的線徑細,如果裝上了較繁複的設計容易脫落。建議將9字針彎折,裝上作品後就不易脫落了。

以老虎鉗固定9字針,以尖嘴鉗彎折。

## 安裝五金の方法①羊眼

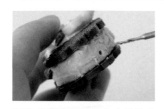
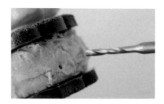
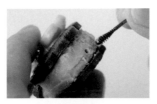
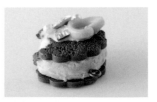

**1** 在完全乾燥硬化之後的作品(樹脂黏土)上以精密細針手鑽挖出約2mm至3mm深的洞。

**POINT** 建議在黏土完全乾燥之前先留一個小洞,之後比較容易以精密細針手鑽挖出洞。

**2** 將預先塗有黏著劑的羊眼,一邊旋轉一邊插入。

**3** 螺牙都旋進作品內後,安裝完成!

## 安裝五金の方法②9字針 （適用於製作馬卡龍類的夾心作品）

**從作品主體上方刺入**

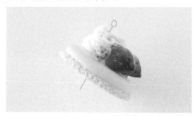

**從作品側面刺入。**

**1** 從作品主體上方刺入。9字針可以依作品大小修剪長度，所以建議先預留較長的長度。

**2** 彎折9字針後，以黏著劑固定。

**1** 9字針加工後（參見P.26），貼在作品的背面，不要隨意亂彎折，也可折成三角形。

## 飾品五金の安裝應用

以下為樹脂黏土糖果的搭配（P.6、P.10）作法，可供為將其他種類作品作成飾品時的參考。

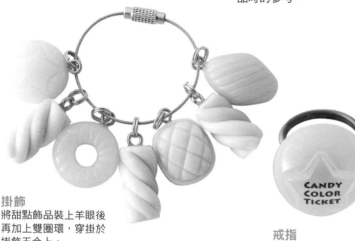

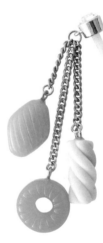

**耳機防塵塞**
利用單圈環把裝好鏈子的作品與旁邊附有掛環的耳機防塵塞串在一起。作品上的羊眼 & 鏈子也是以單圈環連結。

**掛飾**
將甜點飾品裝上羊眼後再加上雙圈環，穿掛於掛飾五金上。

**戒指**
將作品黏在圓形戒台上。建議選用環氧樹脂黏著劑來黏合樹脂 & 金屬。

**髮圈**
將鈕釦以樹脂加工後（參見P.48），穿過髮圈橡皮繩。

**作品與串珠の結合加工**
在作品主體上鑽洞，貫穿一條通道。穿入釣魚線，並在作品間隨意穿插1至3個串珠，作成項鍊。黏土可用錐子或細針手鑽鑽洞，樹脂則建議以電動起子鑽洞。

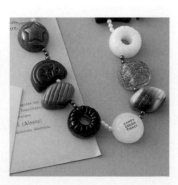

此篇介紹水果＆堅果等常用來妝點在甜點上方的配件。
請依照作品大小調整裝飾物件的尺寸。

---

## 草莓

**◆材料**
草莓⋯⋯Freely 適量
著色顏料⋯⋯Tamiya Color
（鮮紅色）、溶劑
蒂頭＆莖 ⋯⋯Modena Color
（綠色＋土黃色）

**◆工具**
種子道具、畫筆、竹籤、美工
刀、黏著劑（手工藝用黏著
劑）

【種子道具】
以老虎鉗將滴管的尖端夾成水
滴狀，或斜削竹籤的尖端，又
或以透明資料卡捲成水滴狀。

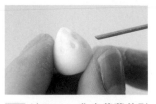

1 以Freely作出草莓的形狀，再以種子道具作出紋樣。

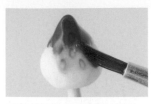

2 將竹籤插入草莓主體中，以便塗上鮮紅色顏料並等待乾燥。若要製作綠色的草莓則塗上鮮綠色。

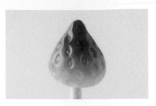

3 再塗一層作出濃淡效果，並以溶劑模糊顏色邊界即可作出層次感。

4 將預備製作蒂頭的黏土壓薄，以美工刀切出蒂頭的形狀。

5 在草莓主體上端黏上一點製作蒂頭用的黏土，再黏上步驟4中作好的蒂頭。

6 以竹籤平鈍的一端壓出凹陷。

7 作出直徑1mm，長約2cm的莖，乾燥後以黏著劑黏接連於凹陷處。

8 完成！

### 對切草莓

依照草莓的作法1至3進行製作（但不要插入牙籤），對半切開後描繪草莓剖面的模樣。

---

## 草莓切片

**◆材料**
草莓⋯⋯Freely・直徑2cm圓
球＋PA（紅色少量）
著色顏料⋯⋯PA（橘色・紅
色・白色）

**◆工具**
種子道具、畫筆、美工刀、鑷
子、海綿

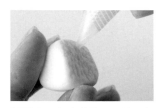

1 作一個高度約2cm的三角柱來製作草莓剖面，並以種子道具在側面作出紋樣。

2 乾燥後塗上紅色。

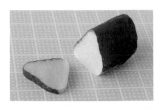

3 以美工刀切成4mm厚的片狀。

4 以海綿沾一些紅色在剖面的邊緣加強上色。並由內側往外側滑動上色，製作出層次。

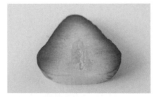

5 剖面側的中間下方以鑷子稍微挑掉一些黏土，製作出草莓內心的質感。並混合紅色＆橘色的顏料，加水後薄薄地上一層顏色。

6 以白色畫出剖面的紋路。

## 草莓の花&葉子

◆材料
花……Freely 適量＋PA
（白色）
花萼&葉子……Modena
Color（綠色＋土黃色）
花心……Freely 適量＋
Modena Color（黃色）

◆工具
造型打洞器（星型）、樹脂黏
土用葉脈模型、竹籤、黏著劑
（手工藝用黏著劑）

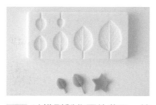

**1** 以模型製作兩片葉子，並以打洞器做出星星形狀的花萼。

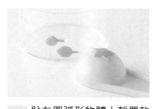

**2** 貼在圓弧形物體上靜置乾燥。

**3** 把製花用的黏土作成直徑6mm的薄圓片。

**4** 以手指捏合成花瓣狀，製作5片花瓣。

**5** 在花萼上塗上黏著劑，放上花瓣。

**6** 在花瓣的中心點放上搓成圓形的花心，再以竹籤戳出花心的紋樣。

---

## 香蕉

◆材料
香蕉……Feeely適量＋PA
（土黃色）
著色顏料……PA（土黃色·
土褐色）

◆工具
美工刀、細工棒（亦可以竹籤
代替）、畫筆

**1** 將香蕉製作圓柱狀，搓揉成想要的粗細。以美工刀在四周細細切出香蕉果肉的線條。

**2** 以細工棒在中心畫出如Y字般的圖樣。

**3** 在中心薄薄地塗上土黃色，再以土褐色畫出種子。

---

## 藍莓

◆材料
藍莓……Freely適量
著色顏料……PA（皇家藍＋
黑色·白色）

◆道具
竹籤、畫筆、海綿

**1** 搓圓Freely，以竹籤在中間戳一個洞，邊緣作出不規則缺角。

**2** 塗上以皇家藍&黑色調和的顏色。

**3** 以海綿隨意地拍上一些白色作為裝飾。

---

## 紅醋栗／蔓越莓

◆材料
紅醋栗……すけるくん適量
著色顏料……Tamiya Color
（鮮紅色）
蔓越莓……すけるくん適量＋
Tamiya Color（鮮紅色＋鮮藍
色）

◆道具
竹籤、黏著劑（手工藝用黏著
劑）

**紅醋栗**

**1** 搓圓すけるくん，等待乾燥後塗上鮮紅色。

**蔓越莓**

**1** 將一小顆一小顆的圓球黏貼在已上色的3mm大小すけるくん上。

**2** 乾燥後顏色會自然變深。

## 杏仁片

## 堅果碎片

◆材料
杏仁片……Freely適量＋PA
（白色＋土黃色＋黃色）
著色顏料……PA（土褐色）

◆工具
美工刀、畫筆

### 杏仁片

**1** 將黏土塗上薄薄的奶油色，搓揉成直徑約1cm的棒狀，靜置乾燥。

**2** 斜斜地切片，使斷面成橢圓形。
POINT● 以菜刀切很方便唷！

**3** 有時也會稍微捏碎後再使用。

### 堅果碎片

**1** 將步驟1作好的棒狀物塗上土褐色。

**2** 隨意地切成小塊狀，就成了附皮的堅果碎片。

---

## 開心果

◆材料
開心果……Freely・直徑7mm
圓球＋Modena Color（土黃色）・直徑3mm圓球
著色顏料……PA（黃綠色・青綠色）

◆工具
細工棒、海綿

**1** 將開心果作成細長水滴狀，以細工棒挖出中間的凹槽。

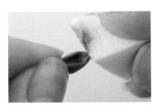

**2** 以海綿沾一點黃綠色，隨意地不均勻地上色。

**3** 再沾一些青綠色，如同步驟2隨意地不均勻上色。

---

## 葡萄乾

◆材料
葡萄乾……すけるくん・
直徑1cm圓球＋Tamiya Color
（鮮紅色＋鮮藍色）＋Dr.Ph.
Martin's（紅褐色）

◆工具
鑷子（也可以尖鑷＆拔毛鑷子代替）

**1** 塗上帶有茶色的淡紫色，作成扁平的橢圓形。

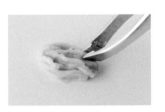

**2** 以鑷子抓出紋路。

**3** 完全乾燥後就完成了！

---

## 杏桃果乾

◆材料
杏桃……すけるくん・
直徑1.5cm圓球＋TAMIYA
decoration color（橘子糖果色）

◆工具
鋁箔紙、竹籤

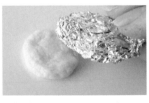

**1** 製作直徑2cm・厚度5mm的主體，以鋁箔紙團作出果乾表面的質感。

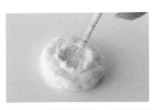

**2** 以竹籤平鈍的一端作出凹陷。

**3** 乾燥後即完成，可依照作品尺寸切取需要的大小使用。

## 彩色巧克力條

◆材料
巧克力……Freely適量＋PA
（喜歡的顏色）

◆工具
透明資料夾、黏土擠出器、美
工刀

1 將Freely混合成喜歡的顏色，裝入黏土擠出器。

2 將黏土擠在透明資料夾上。

3 乾燥後以美工刀切成細段。

---

## 巧克力裝飾片

◆材料
巧克力……Freely適量＋PA
（喜歡的顏色）

◆工具
模型、美工刀、印章等

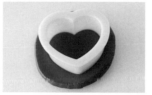

1 將黏土壓成1mm至2mm的厚度，以模型壓出形狀。也可以裁切成自己喜歡的形狀。

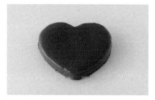

2 靜置乾燥。

3 蓋印上喜歡的圖案裝飾。

---

## 心形巧克力

◆材料
巧克力……Freely適量＋PA
（喜歡的顏色）

◆工具
模型（兩種不同尺寸的心形）、美工刀、細工棒（亦可以竹籤代替）

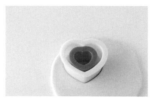

1 將黏土壓成1mm至2mm的厚度，以兩個模型壓出形狀。

2 從上方中央切開。

3 小心不使其變形，以手指一邊押按，一邊以細工棒修整心形的圓弧造型。

---

## 超迷你物件　可以封入樹脂中作為裝飾物件，另外也可以用喜歡的顏色調色，作成使用上非常方便的細部裝飾。

### 小球
把調成喜歡的顏色的Freely
或すけるくん搓成細小的圓
球靜置乾燥。若是以すける
くん作成的，會帶有些許果
凍的質感。

### 造型打洞器
把調成喜歡的顏色的Freely
壓揉成薄片後靜置乾燥。待
表面乾燥，但整體還呈現柔
軟狀態時，以手工藝造型打
洞器押製出各種形狀。

# Princess∗Macaron

◆材料
馬卡龍主體……Freely・直徑3cm圓球＋PA（土黃色＋紅色）
巧克力醬……Freely・直徑1cm圓球＋Modena Color（咖啡色）・直徑5mm圓球
花瓣……Freely・直徑1cm球狀、腮紅
巧克力片……Freely・直徑 2cm圓球＋PA（白色＋土黃色）
其他……珠珠（依喜好選擇）、黏著劑（手工藝用黏著劑或木工用黏膠）、
保護漆（光面&半光面）

◆工具
基本工具［推展］（參見P.21）、模型（圓形・3.5cm）、
七本針（亦可以竹籤替代）、美工刀、印章（巧克力片用）

COMMENT

重點在於將花瓣輕柔蓬鬆地堆積
裝飾於馬卡龍的上方。另外，也
很推薦以喜歡的金屬吊飾取代巧
克力片作為上面的裝飾。

**1** 將馬卡龍主體用材料分出一半，搓揉成厚8mm的圓片，使模型外尚留有3mm左右的黏土。

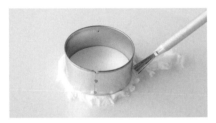

**2** 以七本針刮取模型外圍的黏土。

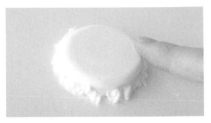

**3** 以手指沾一點水，按壓邊緣使其變得圓滑。

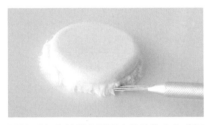

**4** 以七本針刮去周圍多餘的黏土作成裙邊，再依照相同的方式製作另外一半，並靜置乾燥。

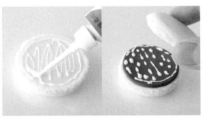

**5** 把奶油的部分也搓揉成厚1mm的圓片，塗上黏著劑之後，夾在兩片馬卡龍中間。

**6** 準備好裝飾用的花瓣&巧克力片。

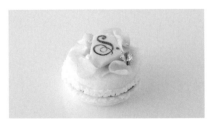

**7** 放上裝飾巧克力片，以花瓣包圍裝飾並撒上一些小珠珠，最後塗上保護漆。

※若要作成飾品時，建議將羊眼安裝在奶油的部分（參見P.26）。

花瓣

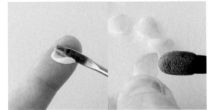

將4mm至6mm的Freely圓球壓平，以手指捏成花瓣的形狀，乾燥後以腮紅上色。
**POINT** ● 以細工棒加工可以作出更細緻的花瓣。

巧克力片

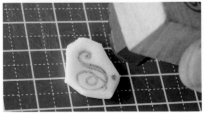

將混色的Freely推展至3mm的厚度，以美工刀切割邊緣，使其像是以手剝斷的不規則狀後再蓋上喜歡的圖樣。
**POINT** ● 如cosmos這類延展性較差的黏土，可以用美工刀切出開口後，直接以手剝斷。

# 透明寶石馬卡龍

## ◆材料
馬卡龍（模型用）……Freely‧直徑2cm圓球
馬卡龍1個份（半片×2個）……透明樹脂 主劑4g＋硬化劑2g
封入裝飾物件……彩色巧克力條（參見P.31）、超迷你物件（參見P.31）、
小珠珠、亮片[pika ace]等，可依喜好自由放入。
奶油……矽膠奶油（crystal clear）
五金類……羊眼
其他……保護漆（光面）、黏著劑（環氧樹脂黏著劑）

## ◆工具
Blue mix、銼刀、樹脂黏土用工具（參見P.22）、精密細針手鑽、筆

COMMENT

可以原型或自己創作的裝飾物件製作，若使用市售的模型＆封入裝飾物件更能輕鬆地完成。

1 以Freely黏土作成直徑2.5cm左右的馬卡龍原型，靜置乾燥。馬卡龍的作法請參見P.32至P.34，可依喜好製作喜歡的形狀。

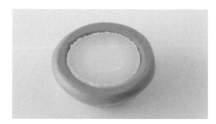

2 以blue mix進行翻模（參見P.24）。可以的話，一次就作好兩個模型吧！

3 製作樹脂液（參見P.22），先倒一點點到模型裡，再加入喜歡的裝飾物件。

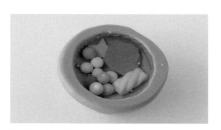

4 再倒入樹脂液體補足模型裡的剩餘空間，靜放一日。

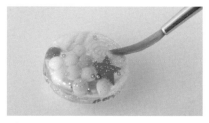

5 變硬後，從模型裡拿出來，表面塗上保護漆。

POINT

將銳利的邊緣以銼刀打磨至圓滑。

6 以精密細針手鑽在馬卡龍的上方鑽洞，插入塗有黏著劑的羊眼。

7 於馬卡龍上擠矽膠奶油，再夾上另一片馬卡龍。

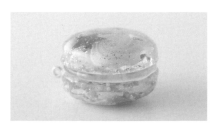

8 矽膠奶油變硬之後，就可以在羊眼上安裝喜歡的飾品五金。

# 草莓花園馬卡龍

◆材料

馬卡龍主體……Freely・直徑2.5cm圓球＋Hearty Soft・直徑2.5cm圓球＋
Modena Color（土黃色）・直徑7mm圓球／（紅色）・直徑7mm圓球
奶油……Grace whip type soft
裝飾物件……草莓（參見P.28）大・中・小各1個、草莓的連葉花朵（參見P.29）
1個、葉子大&小各1個
其他……黏著劑（Super X）、保護漆（霧面）

◆工具

基本工具［推展］（參見P.21）、模型（圓形・3.5cm）、竹籤、擠花袋、擠花嘴（八齒）

COMMENT

「草莓花園馬卡龍」系列在部落
格&一般販售都十分受歡迎。當
製作花朵的手法越來越熟練後，
建議可以作2至3個更小的花朵
加上裝飾。

1 揉勻馬卡龍的材料。混合
Freely與Hearty Soft後，
以Modena Color上色。

2 將馬卡龍主體的材料分出
一半，搓揉成厚8mm的圓
片。下壓模型作出壓痕但不要
壓斷黏土。

3 以手指按壓圓的邊緣使其
變得圓滑。

4 外圍留2mm至3mm，以竹
籤塑型成裙邊。

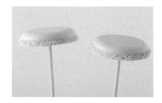

5 另一半的馬卡龍也依相同
的方式製作&靜置乾燥，
再插入竹籤塗上保護漆。

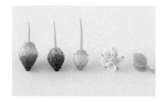

6 準備裝飾用的草莓、花與
葉子。

7 塗上黏著劑後擠上奶油。

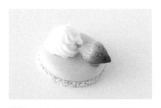

8 以大草莓的莖刺進奶油，
修剪調整莖的長度。

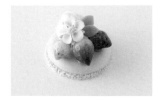

9 左右各自黏上草莓（中・
小），奶油與草莓之間同
樣以黏著劑黏上花&葉子。

**POINT**

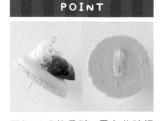

要加工成飾品時，需在此時插
入9字針。彎折9字針前端並塗
上黏著劑固定。

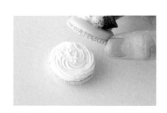

10 於下方馬卡龍片上塗上黏
著劑&擠上奶油後，疊上
完成裝飾的上片。

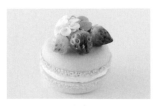

11 乾燥後，將花、葉子、奶
油塗上保護漆。

# 日式風華♪馬卡龍

◆材料
粉紅馬卡龍主體……Freely・直徑5cm圓球＋PA（白色＋紅色※1）
奶油……Super Heavy Gel Medium 3ml＋PA（白色）
裝飾物件……牡丹（參見P.41）・牡丹花蕾（參見P.43）・葉子（參見P.43）各1個、花繩適量、轉印紙※2
其他……黏著劑（Super X、Super X Gold）、保護漆（霧面、光面）
●牡丹的材料（參見P.41、P.43）
牡丹花瓣……Freely・直徑7mm圓球＋Grace・直徑7mm圓球＋PA（白色・深紅色）
牡丹花心……Freely・直徑3mm圓球＋PA（黃色＋白色）
牡丹花蕾……Freely・直徑1cm圓球＋PA（白色・深紅色）
牡丹花蕾の花萼……Freely・直徑5mm圓球＋PA（黃綠色＋土黃色微量）
●葉子（參見P.43）
葉子……Freely・直徑5mm圓球＋PA（青綠色＋土黃色微量＋土褐色微量）

COMMENT
此作品為充滿日式風情的新式馬卡龍，請務必挑戰看看華麗的牡丹花！

◆工具
基本工具［推展］（參見P.21）、模型（櫻花・3.5cm）、竹籤、塑膠袋（廚房用）、
拉鏈密封袋（小）、細工棒（圓頭）、洗衣袋（或清洗餐具用海綿）、小剪刀、美工刀

※1紫色馬卡龍，需以PA（梅子色）＋PA（土耳其藍＋青綠色）進行混色。
※2在轉印紙上先印好日式的圖樣。

1 將馬卡龍主體的材料分出一半，搓成圓片，再以手心壓成厚約8mm的小丘形狀。

2 覆蓋塑膠袋，壓上模型。建議可在塑膠袋上先塗抹模型油避免黏土沾黏。

3 模型按壓完成，形狀十分飽滿。

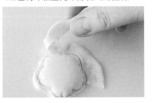

4 以竹籤挑除超出外側3mm之外的黏土。

5 以指頭沾水，將塑膠袋留下的痕跡抹平。

6 以竹籤製作裙邊，並依照相同方式製作另一片，靜置乾燥。

POINT

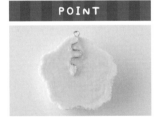

若要製作成飾品的話，此時要先以Super X Gold貼上彎折好的9字針。

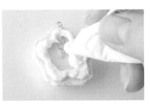

7 將奶油材料放入夾鏈袋中，待馬卡龍塗上Super X後，剪去夾鏈袋一角約3mm左右，在馬卡龍上擠出厚約5mm的奶油。

8 疊上同樣塗上Super X的另一片馬卡龍。

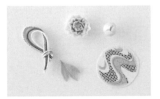

9 準備裝飾物件。將三條花繩綁成一束，打一個單邊蝴蝶結。將牡丹花的下方切割平整，以便易於黏貼固定。

10 依轉印紙的使用說明將圖案轉貼到馬卡龍上，並塗上兩層保護漆（霧面）。

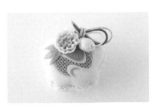

11 以Super X Gold黏貼固定牡丹花、花蕾、葉子以及花繩，並塗上保護漆（光面）。
POINT●若想要加強防水性，可以在花＆花繩上塗上樹脂。

# 歡樂の點綴小飾品

◆材料

**三層蛋糕**

蛋糕主體（大・中・小）、基底、奶油①、②、花邊・草莓
……Freely（以PA各自調出喜歡的顏色）

鮮奶油……將Freely加水調至可擠花的奶油狀，攪拌均勻後，以喜歡的顏色調色。

裝飾物件……小珠珠（參見P.31）或施華洛世奇水晶 適量

其他……黏著劑（Super X）、保護漆（霧面）

●**杯子蛋糕**

蛋糕主體……Freely・直徑3cm圓球＋PA（土黃色）

焦黃色……焦黃色達人

奶油……Freely・直徑2cm圓球＋PA（喜歡的顏色）

裝飾物件……彩色巧克力條（參見P.31）、小珠珠（參見P.31）各適量

其他……黏著劑（Super X）、保護漆（霧面）

◆工具

基本工具［推展］&［焦黃色］（參見P.21）、美工刀、剪刀、擠花袋、擠花嘴（八齒・圓嘴等，依個人喜好選擇）、波浪形工具（如右）、烘焙餅乾質感壓膜（參見P.24）、種子工具（參見P.28）、鑷子、筆

COMMENT

以事先調成各種粉嫩色彩的黏土；依照喜好搭配製作吧！

【 波浪形工具 】

使用波浪造型的模型來製作，可以作為裁切或調整弧度之用。但因為是金屬材質，加工時請特別小心。

---

◀ **三層蛋糕** ▶

**1** 準備好各種喜歡的顏色的蛋糕主體&奶油黏土。

**2** 將鮮奶油材料放入擠花袋，擠在透明資料夾上，靜置乾燥。

**3** 將蛋糕主體搓揉成細長圓形，厚約1mm。以黏土板壓平兩側，形成弧度。

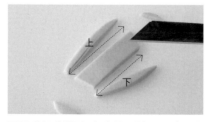

**4** 裁切成梯形，上底長下底短，下底較上底約短1cm左右。

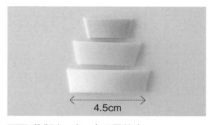

**5** 裁製大・中・小三層基底。

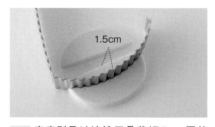

**6** 底座則是以波浪工具裁切5mm厚的黏土，使波浪邊長約6cm，中間高度約1.5cm。

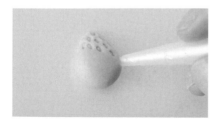

**7** 製作背面平整的水滴狀草莓，並以種子工具做出表面的紋樣。

POINT●按壓草莓的邊緣，讓草莓的形狀更加飽滿。

**8** 靜置底座、大・中・小蛋糕、三色鮮奶油，等候乾燥。

※此為參考範例，與作品的配色不同。

蛋糕主體（大・中・小）　　草莓　　鮮奶油　　底座

**9** 將奶油①・②各自推展成薄片狀，以波浪工具壓出形狀。

10 依喜好搭配，組裝於小＆中蛋糕上。

11 在大蛋糕上描出半圓形弧線的細長的花邊，並放上小珠珠作為重點裝飾。
POINT●若要以施華洛世奇水晶裝飾，此步驟不要放上水晶，而是先放上小珠珠作記號。

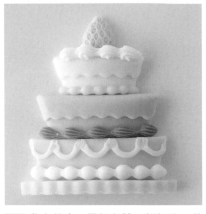

12 黏上基底、蛋糕主體、鮮奶油、草莓，等待乾燥後塗上保護漆。

13 在小珠珠記號處，貼上施華洛世奇水晶。

14 作成掛飾時，可從兩側刺入已塗有黏著劑的羊眼。

※作成胸針時，則不用安裝羊眼，而是將胸針五金貼在背面。

## 杯子蛋糕

1 將蛋糕材料分成一半，壓成厚約5mm的圓片，以烘焙餅乾模型做出紋路質感。

2 以手掌心壓扁上半部，再以美工刀的刀背劃出杯子蛋糕的杯子線條。

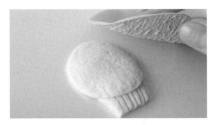

3 依照步驟1的方法製作另一半，並放於步驟2完成的組件上，同樣使用烘焙餅乾膜型做出紋路質感。

4 以混合焦黃色達人三色的海綿進行上色。
POINT●邊緣處可以上較深的顏色。

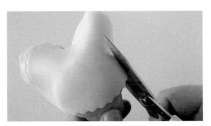

5 奶油的部分盡可能延展到最薄，以模型做出波浪邊緣後，貼於蛋糕主體上，再以剪刀剪去多餘的黏土。

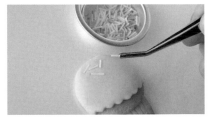

6 黏上彩色巧克力條或小珠珠，等待乾燥後塗上保護漆。

## POINT

製作成胸針時，若在黏土還柔軟時以五金輕壓留下凹陷痕跡，黏合五金後的背面看起來會更加美觀。

# 簡單可愛 Mini Sweet

P.6・ P.7・ P.15

COMMENT

三十分鐘就能完成的mini sweet
詳解公開！超迷你的尺寸也可以
拿來作為封入裝飾物件唷！

---

### 甜甜圈

size 直徑2cm

◆材料
甜甜圈主體……Freely・直徑
1cm圓球＋PA（土黃色＋巧克
力色）
巧克力醬……Freely・直徑1cm
圓球＋PA（土褐色）
裝飾物件……彩色巧克力條
（參見P.31）適量
其他……黏著劑（Super X）、
保護漆（霧面）

◆工具
錐子、鑷子、筆

1 各自準備好甜甜圈＆巧克
力醬的材料。

2 將巧克力醬放在甜甜圈
上。

3 以手掌搓圓。

4 以錐子穿過中心，靜置乾
燥。

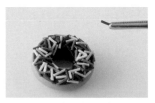

5 以黏著劑貼上彩色巧克力
條，塗上保護漆。

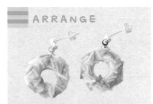

ARRANGE

此款甜甜圈主體使用PA（土
黃色），醬料則使用PA（白
色＋黃色）。

---

### 捲捲棉花糖

size 直徑1cm×2cm

◆材料（4個份）
棉花糖……Freely・直徑2cm
圓球＋PA（喜歡的顏色）4色

◆工具
壓平板、剪刀

1 準備四種顏色的棉花糖用
黏土，分別以壓平板作成
直徑4mm的條狀。

2 四條對齊後，以手扭捲。
POINT ● 動作要儘量
快，在黏土變乾之前完成。

3 大約乾燥10分鐘後，以剪
刀剪下適當的長度，再等
待完全乾燥。

---

### 牛奶糖

size 1.5cm×3cm

◆材料
牛奶糖……Modena Color
（土黃色）・直徑 2mm 圓球

◆工具
基本工具［推展］
（參見 P.21）、剪刀

1 將牛奶糖的黏土壓成7mm
的圓片。也可以選用
Freely加上PA（土黃色＋巧克
力色）。

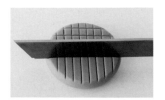

2 以美工刀的刀背割出網狀
線條。

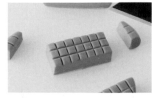

3 依著線條割取想要的大
小，靜置乾燥。

## 霜淇淋

size 3.5cm

**◆材料**
餅杯（原味）……Freely‧直徑2cm圓球＋PA（土黃色）
餅杯（可可）……Modena Color（棕色）‧直徑2mm圓球
霜淇淋……Freely‧直徑5cm圓球＋PA（白色＋黃色微量）＋水

**◆工具**
基本工具［推展］＆［焦黃色］（參見P.21）、鬆餅模型（參見P.24）、模型（圓形‧2.5cm）剪刀、擠花袋、擠花嘴（八齒）

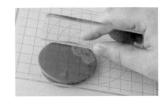

1 將餅杯黏土壓至2mm厚，壓上鬆餅模型。

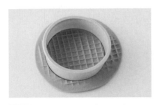

2 以模型取下一個圓形。

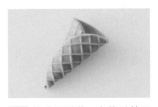

3 捲成圓錐狀，上緣以剪刀修剪整齊，靜置乾燥。

4 一點一點地往霜淇淋材料中加水攪拌混合，直至帶有光澤的柔軟度為止。

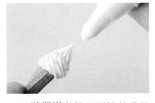

5 將霜淇淋放入附擠花嘴的擠花袋中。

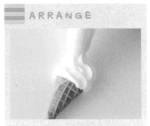

ARRANGE

若要置於圓形的樹脂作品內，餅杯建議作得扁平些，放在透明資料夾上擠上霜淇淋。

---

## 擠花餅乾

size 直徑2cm

**◆材料（5個份）**
餅乾……Freely‧直徑5cm圓球＋PA（土黃色）＋水
焦黃色…… 焦黃色達人

**◆工具**
基本工具［焦黃色］（參見P.21）、擠花袋、擠花嘴（八齒）、透明資料夾

1 Freely以土黃色調色後，一點一點地加水，攪拌至帶有光澤的柔軟度為止。可可口味的作品則選用Modena Color（咖啡色）。

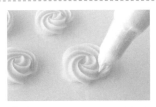

2 放入裝有擠花嘴的擠花袋中，在透明資料夾上旋轉一圈半擠出造型，靜置乾燥。

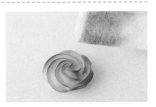

3 以海綿沾取三色混合的焦黃色達人，作出焦黃的效果。可可口味的餅乾不需上焦黃色。

---

## 巧克力豆餅乾

size 直徑3.5cm

**◆材料**
餅乾……Freely‧直徑2cm圓球＋PA（土黃色）
裝飾物件……巧克力※1、堅果碎片（參見P.30）適量

※1 巧克力為Freely＋PA（土褐色）混合後，晾至半乾的狀態（約靜置半天至一天）。

焦黃色…… 焦黃色達人
其他……保護漆（霧面）

**◆工具**
基本工具［焦黃色］（參見P.21）、美工刀、筆

1 將半乾的巧克力黏土撕成適當大小。

2 混合餅乾的材料，揉成圓球，靜放15分鐘。

3 稍微拉開再揉捏，製造些微裂開的效果。

4 將巧克力＆堅果碎片埋入餅乾中，靜置乾燥。

5 以海綿沾取三色混合的焦黃色達人，作出微焦的效果。

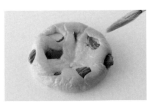

6 塗上保護漆。

# 蘋果塔掛飾

◆材料

蘋果塔（翻模用）……La Doll Premier・直徑5cm圓球
蘋果塔（主體）……透明水晶樹脂・主劑4g＋硬化劑2g
蘋果塔（主體）著色顏料……Pure color Harvest（巧克力色＋焦糖色）
蘋果塔質感……Super Heavy Gel Medium 1ml＋Dr.Ph.Martin's（土黃色＋紅褐色微量）
蘋果塔塔皮……Freely・直徑2cm圓球＋Hearty Soft・直徑2cm圓球＋Modena Color
（土黃色）・直徑7mm圓球
焦黃色……PA（土黃色＋土棕色）
蘋果（10個份）※……すけるくん・直徑4cm圓球＋TAMIYA decoration color（檸檬糖果色）
其他……黏著劑（Super X・Super X Gold）、保護漆（光面&半光面・霧面）
※蘋果需要三週以上才會呈現出透明感，因此要提早作好。

◆工具

基本工具［推展］&［焦黃色］（參見P.21）、樹脂用模型（參見P.24）、樹脂用工具
（參見P.22）、金屬銼刀、鬃刷、竹籤、菜刀、鑷子

COMMENT

事先作好模型的話，便可以很方便地作出切片蛋糕。與堅果法式脆餅（參見P.44）組合成掛飾非常漂亮唷！

## 蘋果塔塔皮

1 把蘋果塔塔皮延展成5mm厚的片狀，大小約4.5cm×3.5cm。

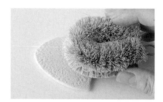

2 以鬃刷在表面輕敲，做出塔皮的質感。

3 乾燥後以海綿整體上色作出微焦效果，並將此面當成底面。

## 蘋果塔主體

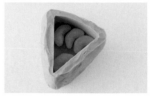

4 在模型裡排入蘋果。

### POINT

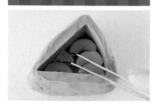

在空隙間擺入切成小塊的蘋果，可以使用Super X作假固定。但需注意不要使Super X沾黏到側面。

※作假固定時建議使用Super X，若使用Super X2可能會拿不下來。

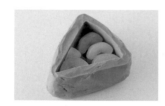

5 放入兩層蘋果的樣子。

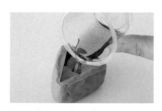

6 將製作完成帶有淡淡麥芽糖顏色的樹脂液（參見P.22）倒入模型中，直至比蘋果稍稍高一些的程度。

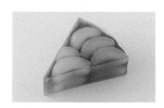

7 硬化後從模型中取出，以銼刀將邊緣銳利的尖角磨平。

8 一邊以銼刀磨平，一邊調整弧度，作出圓滑的弧線。

9 混合製作蘋果塔質感的材料。為了避免混入空氣，動作要快。

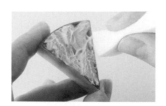

10 將步驟9中混合完成的材料鋪上蘋果塔，以海綿按壓作出質感。

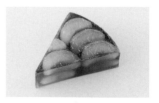

11 medium乾燥後就會呈現出蘋果塔的質感。

12 在蘋果塔主體底部塗上 Super X Gold後貼上塔皮。為了不使空氣跑進去，請以手按壓一段時間。

13 以菜刀切除塔皮多餘的部分。

14 以鑷子在塔皮側面刮出粗糙的質感。

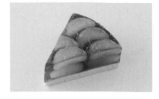

15 蘋果塔主體刷三次保護漆（光面&半光面），塔皮則刷上保護漆（霧面）。

＊製作成飾品時，需在蘋果塔主體上安裝羊眼。

## 蘋果

1 以兩手搓揉混色，製作約1.2cm大小的圓球材料。

2 製作10個長2cm x 厚1cm的蘋果片。因為蘋果是煮過的，所以邊緣可以作得稍微圓滑。

3 靜置乾燥。すけるくん乾燥後會縮小成80%至90%大小，顏色也會變深。

## 牡丹（材料P.35）

1 將混合了白色的黏土分為三等分，再各自與深紅色調和，製作淺粉紅至深粉紅的漸層三色。
POINT ● 黏土很快就會乾燥，所以在製作過程中，要以保鮮膜包覆其餘尚未用到的黏土。

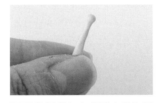

2 將深粉紅色的黏土分為兩半，其中一半搓揉成麥克風的形狀，作成花蕊。

3 另一半搓成1.5cm左右的棒狀後壓扁至1mm，並使下半部壓得更薄。

再更薄。

4 放在手指上，以細工棒在1mm厚的上側壓製波浪紋。

5 以竹籤在波浪處再次按壓，另外一邊抓縐，作出花邊。

6 將花瓣貼在花蕊上，根部扭轉固定。

7 以粉紅色的黏土依步驟3至6的作法製作1.5倍長的花瓣，並使花瓣稍微地往外側彎。

8 淡粉紅的黏土作法亦同。

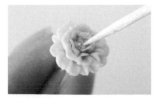

9 花瓣乾燥後，以竹籤取花心放在正中心，並作出花粉的質感。

# 法國焦糖餅&巧克力橘條掛飾

◆材料
● **法國焦糖餅**
脆餅……Freely・直徑3cm圓球＋Hearty Soft・直徑3cm圓球※＋Modena Color（土黃色）・直徑1cm圓球
焦糖……Super Heavy Gel Medium 5ml＋Dr.Ph.Martin's（紅褐色1滴＋土黃色3滴）
杏仁薄片（參見P.30）……適量
焦黃色①……PA（土黃色＋巧克力色＋土褐色）
焦黃色②……Dr.Ph.Martin's（土黃色）加水溶解
焦黃色③……焦黃色達人（茶色＋焦茶色）
其他……保護漆（光面&半光面、霧面）

● **巧克力橘條**
巧克力橘條……すけるくん・直徑4cm圓球＋TAMIYA decoration color（檸檬糖果色）
橘皮的著色……TAMIYA decoration color（橘子糖果色）
巧克力醬…Modena Color paste＋PA（巧克力色）＋水 適量
其他……玻璃珠、黏著劑（Super X）、保護漆（光面）

◆工具
基本工具［推展］&［焦黃色］（參見P.21）、鬃刷、竹籤、鑷子、奶油刀、菜刀、以橡皮筋捆綁成束的10根手縫針、量匙（5ml）、筆、美工刀

COMMENT
以medium作成帶有透明感的焦糖為此作品的特色。除此之外，餅乾酥脆的質感也是製作的重點所在。

※為了讓作品重量變輕，因此選用Hearty Soft。若只使用Freely也OK，但要加入PA（白色）。

## ⟨ 脆餅 ⟩

**1** 將脆餅材料延展至1cm厚的四方形。

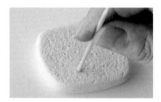
**2** 以鬃刷輕拍整體後，以竹籤平鈍的一端按壓作出氣孔的痕跡，並靜置乾燥。
POINT ●建議利用等待乾燥的同時製作杏仁薄片。

**3** 乾燥後以海綿沾取焦黃色①為整體上色作為底層。

**4** 攪拌混合焦糖材料，使其變成深奶油色。

**5** 加入杏仁薄片一起攪拌。

**6** 以奶油刀挖取，塗於脆餅上。

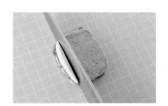
**7** 靜置乾燥至焦糖部分漸漸變得有點透明，再以菜刀切成長方形（4cm×3cm）。

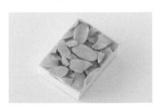
**8** 切邊完成。

**9** 以鑷子在脆餅的側面刮出粗糙的質感，使其看起來酥脆。

**10** 以焦黃色②塗在焦糖&脆餅交界處，營造出焦糖滲透進去的感覺。

**11** 在脆餅的側面&底部塗上焦黃色③。

**12** 在焦糖上塗三層保護漆（光面），脆餅則是塗上霧面保護漆。

＊作成飾品時，將羊眼裝在脆餅部分。（參見P.26）

1 混入約如竹籤尖端般的些許著色顏料，進行搓揉。
POINT ●將すけるくん夾入雙手間加壓搓揉，是避免產生裂紋的重要訣竅。

2 搓成7mm厚的長條。

3 切成5.5cm×1cm，將預定淋上巧克力醬的一端搓成圓角。

4 不淋巧克力醬的一端則以綁成一束的針戳，作出坑坑巴巴的橘皮質感。

5 反面則以鑷了刮成粗糙的橘皮內側質感，晾放二至三週等待乾燥。

6 乾燥變得透明後，在步驟4作出的橘皮面上薄薄地塗上以水稀釋的橘子汁色的顏料。

7 混合巧克力醬材料。

8 以小湯匙挖取，淋在沒作橘皮質感的一端，放置於透明資料夾上等待乾燥。

9 在橘皮部分塗上黏著劑後黏上玻璃珠。

10 塗上保護漆。

---

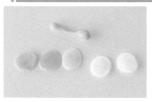

1 將牡丹花瓣材料·直徑1cm圓球，作成5片自淺粉紅至深粉紅的漸層色花瓣＆花蕊。

2 重疊花瓣包住花蕊。

3 製作兩片水滴狀的花萼，貼在花蕾上，再以美工刀的刀背劃出線條。

1 將葉子的黏土材料放入透明資料夾中，壓製成1mm厚的圓片。

2 以洗衣網作出葉面質感。

3 以美工刀割出葉子的形狀，並劃出葉脈線條。

4 稍微反折。

# 堅果法式脆餅

## ◆材料

法式脆餅主體……Modena Color paste 2.5ml※1＋PA（白色：土黃色＝2：1）＋堅果形狀的材料※2

裝飾物件……紅醋栗（參見P.29）、葡萄乾（參見P.30）、開心果（參見P.30）、杏桃果乾（參見P.30）等喜歡的裝飾物※3

焦黃色……PA（土黃色＋巧克力色＋土褐色）

焦糖醬……Super Heavy Gel Medium＋Dr.Ph.Martin's（紅褐色＋土黃色）

其他……保護漆（光面）

※1　如果沒有Modena Color paste，也可以加水溶解Modena Color來使用。

※2　失敗的餅乾作品等，奶油色、茶色之類的都可以。

※3　也可以用市售的裝飾物件來裝飾。

## ◆工具

基本工具［焦黃色］（參見P.21）、透明資料夾

**1** 將餅乾素材剝取成5mm以下的碎塊狀。

POINT ●以鑷子或拔毛夾子撕扯，看起來會更自然。

**2** 將法式脆餅的材料混成較深的奶油色。

**3** 在資料夾上搓揉成直徑3cm左右的圓片，輕輕地鋪滿＆壓上餅乾碎塊。

**4** 再繼續疊上脆餅＆撒上一些餅乾碎塊，晾置4至5日等候乾燥。

**5** 從透明資料夾上取下，以手指在底部塗上法式脆餅材料，以指腹塗抹作出質感。

**6** 整體都以海綿拍上焦黃色。

**7** 混合焦糖醬的材料，抹在脆餅中央，大約抹上1.5cm厚。

**8** 放上所有準備好的裝飾物，乾燥後塗上保護漆。

※作成飾品時，需在側面安裝羊眼。（參見P.26）

POINT

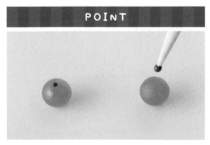

建議在紅醋栗上點上PA（土褐色），更有畫龍點睛的效果。

# 草莓大福吊飾

◆材料
大福外皮……Freely・直徑2.5cm圓球
馬鈴薯粉……小蘇打粉＋石膏
紅豆餡……Half Cilla・直徑2.5cm圓球＋PA（梅子色＋土褐色）
紅豆……Freely・直徑2cm圓球＋Modena Color（咖啡色）・直徑5mm小圓球＋
PA（梅子色1滴＋巧克力色1滴）
紅豆餡質感……黏著劑（Super X）1ml＋PA（咖啡色＋土褐色＋巧克力色）＋色砂（白色）
紅豆粉……以紅豆剩餘材料磨成粉後過篩
裝飾物件……草莓切片（參見P.28）1個
其他……黏著劑（木工用黏著劑・Super X）、剪刀、保護漆（光面・霧面）

◆工具
基本工具「推展」（參見P.21）、羊丁刀、磨泥板、竹籤、化妝用海綿

COMMENT

為了使成品輕盈，紅豆餡使用了Half Cilla，但也可以使用Freely製作。使用Freely時，建議乾燥後再對切使用。

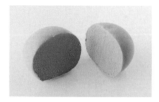

1 將紅豆餡搓揉成稍微長形的圓球後對切（長度約2cm）。

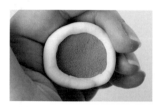

2 外皮延展成4mm至5mm厚的片狀，在紅豆餡斷面的外圍塗上木工用黏著劑後，包上外皮。

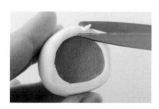

3 修剪外皮，使其側面厚度為4mm，等待乾燥。

4 以化妝海綿輕輕混合＆沾取馬鈴薯粉材料，沾到外皮上。

5 輕拍海綿，使粉附著於外皮。

6 製作5mm大小的紅豆約10個，剩餘黏土揉成棒狀靜置乾燥。

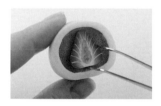

7 以Super X黏上草莓切片。

8 6磨碎＆過篩剩餘的紅豆材料，混入製作紅豆餡質感的材料中。

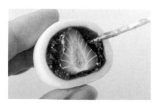

9 以竹籤挖取步驟8的材料，鋪埋於草莓四周。

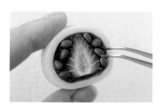

10 埋入紅豆。

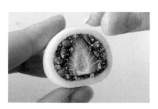

11 輕輕撒上色砂（白色）＆紅豆粉。

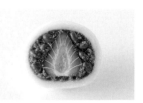

12 將外皮塗上保護漆（霧面），草莓＆餡料則塗上光面保護漆。

＊加工成飾品時，需將羊眼安裝於外皮上（參見P.26）。

# 櫻花饅頭＆紅豆湯圓吊飾

◆材料
● 櫻花饅頭
點心餅皮材料……Freely・直徑3.5cm圓球＋PA（白色＋黃色微量＋土黃色微量）
焦黃色①……PA（土黃色）
焦黃色②……PA（土黃色：巧克力色＝3：2）
櫻花餡①……Hearty Soft・直徑2cm圓球＋TAMIYA decoration color（草莓糖果色）
櫻花餡②……Freely・直徑1cm圓球＋水2滴＋鑽石珠（ss）1.5ml＋TAMIYA decoration color
（草莓糖果色）＋Super Heavy Gel Medium 0.5ml＋櫻花葉片
櫻花葉片……Freely・5mm圓球＋Modena Color（咖啡色）
櫻花漬……Freely・5mm圓球＋PA（深紅色）
櫻花漬花萼……Freely・3mm圓球＋PA（梅子色＋土褐色）
鹽的質感…… Super Heavy Gel Medium（木工用黏著劑亦可）＋色砂（白色）
其他……保護漆（光面・霧面）、黏著劑（Super X Gold）
● 紅豆湯圓
湯圓……Freely・直徑1.5cm圓球
紅豆餡……紅豆＆紅豆餡質感、紅豆粉（參見P.45）的混合物
其他……保護漆（光面）

◆工具
基本工具［推展］＆［焦黃色］（參見P.21）、鋁箔紙、菜刀、鑷子、塑膠袋（廚房用）、磨泥板、
以橡皮筋捆綁成束的10根手縫針、竹籤、鬃刷、筆刀、小剪刀（美妝用小剪刀亦可）

COMMENT
櫻花內餡帶有漂亮的透明感，透出櫻花葉片。紅豆餡則可參考草莓大福的作法（P.45）。

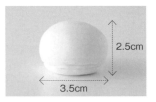

**1** 將餅皮材料塑型為直徑3.5×厚度2.5cm，側面以美工刀的刀背劃出皺摺紋路，並同時以手指撫平表面。

**2** 底面以鬃刷輕拍後，以竹籤的鈍頭壓出氣孔質感。

**3** 鋪上塑膠袋，以小指壓出中心凹陷。

**4** 切下⅓左右，並以切下的黏土揉成棒狀。

**5** 在剖面邊緣作出氣泡的質感，以綑成一束的針戳刺後再以用竹籤戳刺。靜置四天左右讓等待乾燥。

**6** 將焦黃色①加水稀釋後，以海綿沾取塗於斷面以外的部分。

**7** 以海綿沾取焦黃色②作出漸層，最上面則不沾水塗上較濃的顏色。底部也別忘記上色喔！

**8** 挖取斷面的內側部分。沿著周圍5mm內側開始挖空，可以鑷子幫助挖取。

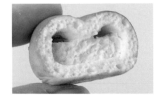

**9** 將櫻花餡①放入挖空的空隙，並預留上半部不要填滿。

**10** 攪拌櫻花餡②，加入櫻花葉片。

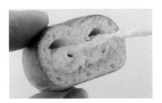

**11** 以竹籤挖取步驟10的材料，塞入斷面空隙中。
POINT ● 因內餡材料乾燥後會稍微收縮，填入內餡時應多超出斷面1mm至2mm。

**12** 將步驟4剩下的材料（已經乾燥的棒狀材料）磨成粉，以黏著劑貼在斷面處。

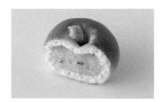

13 以黏著劑黏貼固定櫻花漬。

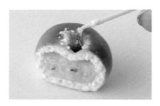

14 混合鹽質感的材料，塗在櫻花漬的上方與周圍。

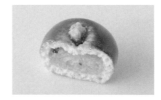

15 除了櫻花餡＆櫻花漬，餅皮上部塗上光面保護漆，其餘部分塗上霧面保護漆。

＊作成飾品時，需將羊眼安裝在餅皮側面。（參見P.26）

## 櫻花漬

1 將櫻花漬黏土分成五等份，作成略小於1cm的水滴狀，夾入透明資料夾中壓平。

2 以鋁箔紙壓出皺皺的質感。

3 重疊花瓣作成即將盛開的花蕾。

4 將花萼的黏土作成水滴狀後，在上方切出三等份的小口。

5 沿著花蕾貼上花萼，扭轉固定根部。

6 剪去多餘的莖，薄薄地塗上PA（紫紅色）。

## 櫻花葉片

1 將櫻花葉片的材料延展到有點透光的薄度，靜置乾燥。再以鑷子撕取下約2mm的細碎葉片。

## 紅豆湯圓

1 將Freely作成1cm厚的圓形，以手指的第二關節壓出中間的凹陷。

2 混合紅豆餡的材料，滿滿地堆放在湯圓上。

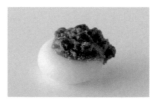

3 整體塗上亮光保護漆。

# 樹脂糖果&搭配組合

◆**材料**
樹脂液（6個份）……透明水晶樹脂・主劑20g＋硬化劑10g
樹脂著色顏料……Tamiya Color（個人喜好的顏色）
其他……鈕釦（直徑1.2cm・有釦腳）、黏著劑（環氧樹脂類）

◆**工具**
糖果矽膠模［Five・C］、樹脂用工具（參見P.22）、曬衣夾

COMMENT

糖果造型的鈕釦可以作為服飾或配件的裝飾重點，也很推薦裝上羊眼製作成飾品唷！

**カンカラチケット**
**設計の模型**

可作出六種糖果模型。表面作了鏡面處理，所以乾燥硬化後的光澤感十分迷人。
［Five・C］

## 鈕釦の加工

**1** 選擇喜歡的顏色調色後，將樹脂液體倒入模型至八分滿。

**2** 為了不使鈕釦沉入最底，以洗衣夾夾住鈕釦的釦腳，放入模型中等待硬化。

**3** 硬化後脫模。

## 加工成裝飾小物

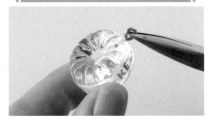

選擇喜歡的顏色調色後，將樹脂液體倒進模型，硬化後脫模。再以錐子鑽洞，裝上塗有黏著劑的羊眼。

### 調色範例

象牙色
Tamiya Color
（白色＋鮮黃色）

嬰兒藍
Pure color（薄朝霧）

黃色
Tamiya Color
（檸檬黃＋白色微量）

嬰兒粉
Pure color（櫻花）

---

**ARRANGE**

**封入**

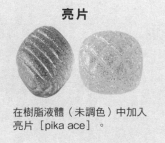

在樹脂液體（未調色）中加入彩色巧克力條或珠珠。

**亮片**

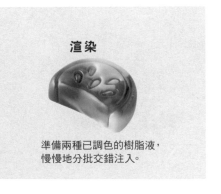

在樹脂液體（未調色）中加入亮片［pika ace］。

**渲染**

準備兩種已調色的樹脂液，慢慢地分批交錯注入。

# 霜淇淋圓餅大掛飾

◆材料
樹脂液①……透明水晶樹脂・主劑4g＋硬化劑2g
樹脂液②……透明水晶樹脂・主劑8g＋硬化劑4g
樹脂液③……透明水晶樹脂・主劑8g＋硬化劑4g
樹脂液③著色顏料……Pure color（白色）※1
封入裝飾物件……作成3.5cm大小的平面霜淇淋（參見P.39）5個
其他……亮片［pika ace］

◆工具
矽膠模（直徑5.5cm）、銼刀、樹脂黏土用工具（參見P.22）

※1　P.10範例欣賞的作品為未著色（透明）& Mr.Color（金屬金）［GSI Creos］。

COMMENT

封入裝飾物件選用了簡單中帶點大人風的小物。矽膠模在生活百貨店都能買得到唷！

1　將樹脂液①薄薄地倒入模型一層，灑入亮片靜置1日。

2　將樹脂液②薄薄地倒入模型一層（厚度約3mm）。

3　將裝飾物件浸入剩餘的樹脂液②中。若有氣泡可以以竹籤戳破。

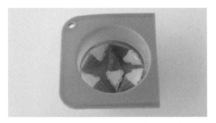

4　將裝飾物件的正面朝向模型的底面，加入樹脂液，倒至剛剛好淹過物件的高度，靜置1日。

5　將著色顏料加入樹脂液③的主劑中，再將製作好調色的樹脂液後倒入模型中，靜置1至2日。

6　完全硬化後，從模型中取出，磨圓銳利的邊緣。

＊加工成飾品時，在側面鑽洞塗上黏著劑（環氧樹脂類），刺入羊眼（參見P.26）。

ARRANGE

## 以投影片進行設計配置

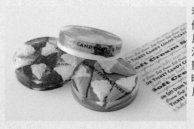

利用投影片來作設計配置。倒入第一層後放入一條投影片（右），倒入第二層時，沿著模型側面再放入一圈投影片條（中央），到第三層時則放入與模型一樣大的圓片（左）。

倒入第一層後放入一條投影片的樣子。

印上喜歡的文字後使用。如果作成彩色字體的話，看起來會十分繽紛。

# 莓果鬆餅包包掛鉤

◆材料
醬料基底塗料 ……封底漆（塗厚一點更能營造出光澤感）※1＋壓克力顏料（白色＋黃土色）
醬料……玻璃顏料（紅色）
塗料……UV樹脂或封底漆（塗厚一點更能營造出光澤感）
鬆餅材料……Freely‧直徑1.5cm圓球＋Modena Color（土黃色）‧直徑3mm圓球
焦黃色……基本焦黃色（參見P.21）
粉砂糖……PA（白色）
糖粉……Grace whip type soft
裝飾物件……½草莓（參見P.28）4個、葉子（參見P.29草莓の花＆葉）2個、
藍莓（參見P.29）4個
莓果醬……黏著劑（環氧樹脂類）＋Tamiya Color（鮮紅色＋鮮藍色）
其他……掛飾、黏著劑（Super X）

◆工具
基本工具［推展］＆［焦黃色］（參見P.21）、細網目的濾茶器（以茶包袋替代亦可）、畫筆、
竹籤

※1　以保護漆（光面）替代亦可。

> **COMMENT**
>
> 飾品五金的基底台看起來就像一個盤子，建議可以配上迷你叉子或湯匙的吊飾，或試著自己改變上面的裝飾物件與配置組合也相當有意思唷！

1 混合醬料基底塗料。

2 以濾茶器的網篩去除顏料的雜質。
POINT ●使用完後立刻以水清洗避免網目堵塞。

**POINT**

以茶包袋替代時，請以橡皮筋將茶包袋固定於空的容器上。

3 以畫筆塗滿包包掛鉤。

4 滴上幾滴玻璃顏料。
POINT ●滴成稍微橫向的圓點，可以作出比較飽滿的心形圖樣。

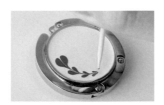

5 以竹籤自正中間拉線，調整心形的形狀，靜置1至2日等候乾燥。

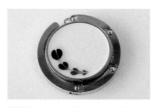

6 塗上UV樹脂作為表面保護。

**鬆餅**

1 將鬆餅材料製作成2個直徑2cm‧厚度3mm的圓形，並於側面以竹籤畫出線條。

2 重疊鬆餅時稍微錯開擺放，靜置乾燥。

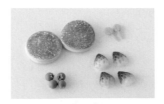

3 準備好裝飾物件。為鬆餅上色製造焦黃感，並撒上糖粉。

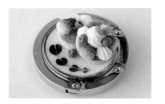

4 將鬆餅黏於包包掛鉤上，擠上奶油＆黏上裝飾物件。

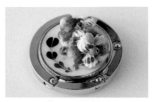

5 製作莓果醬，淋於鬆餅上。
POINT ●以環氧樹脂黏著劑為主劑，加入顏料調好顏色後，混入硬化劑。

# 法式花捲甜甜圈

◆材料
甜甜圈材料……Freely・直徑2.5cm圓球＋Modena Color（黃色）直徑6mm圓球／
（土黃色）・直徑1.2cm圓球
糖粉……PA（白色）
奶油……Grace whip type soft
巧克力醬……手工藝用黏著劑＋PA（土褐色）＋加水溶解的Freely適量
其他……黏著劑（Super X）、保護漆（霧面）

◆工具
基本工具［推展］（參見P.21）、吸管（口徑5mm）、細工棒、筆刀、平鑷（以尖嘴鑷子或
拔毛夾取代亦可）、竹籤、高科技海綿、擠花袋、擠花嘴（八齒）

COMMENT

經典的法式花捲甜甜圈製作手
法相當容易上手，請一定要試著
作看看。

1 將甜甜圈的材料分出一半
（2cm圓球），作成厚度
6mm・直徑3cm的圓片。再以
吸管穿過中間挖出一個洞。

2 以筆之類的物體穿過中
間，調整孔洞的形狀。

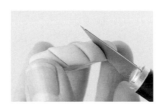

3 側面以筆刀斜劃12等份。
先劃4等份，再於各段中間
分成3等份。

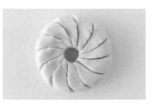

4 從側面的線開始往中間的
空洞作放射性的延伸線
條。

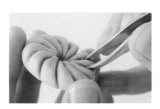

5 以細工棒加深步驟4中劃出
的線條，再以平鑷夾出立
體感。

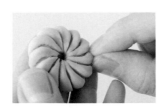

6 以指尖捏出邊緣。如果中
間的洞變小了，再重覆步
驟2。

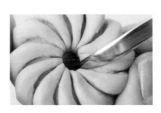

7 以細工棒在接近中間孔洞
的螺旋處加強線條。

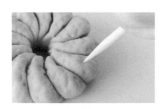

8 以竹籤做出凹凸的質感。
並依照相同的方法再製作
另一片，等待乾燥。

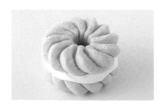

9 沾上糖粉（參見P.21），
並於塗上黏著劑後擠上奶
油、疊上甜甜圈。

10 製作巧克力醬，再以鏟子
或奶油刀之類的工具塗
抹，等待乾燥後塗上保護漆。

POINT

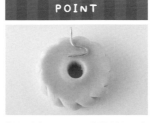

製作成飾品時，需將彎折的9字
針以黏著劑黏貼在奶油＆單片
甜甜圈主體間。

ARRANGE

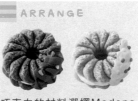

巧克力的材料選擇Modena
Color（咖啡色），而草莓的
則選用（紅色＋土黃色）來調
色。醬料可選擇喜歡的顏色，
再配上堅果碎片（參見
P.30）＆小豆豆（參見
P.31）進行表面的裝飾。

# 長條餅乾

◆材料
餅乾材料……Freely・直徑2cm圓球＋PA（土黃色）
焦黃色……焦黃色達人
其他……保護漆（霧面）

◆工具
基本工具［推展］＆［焦黃色］（參見P.21）、烘焙餅乾質感壓模（參見P.24）、
印章、尺、美工刀、竹籤

**1** 將餅乾材料搓揉成3mm厚的圓片，壓上烘焙餅乾質感模型。

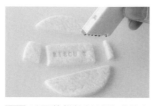

**2** 以尺將餅乾材料裁成長方形，蓋上印章。

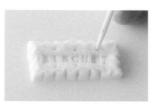

**3** 周圍以竹籤每隔1mm至2mm壓出缺口，並在適當位置鑽洞。靜置乾燥。

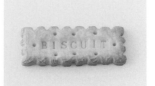

**4** 以海綿混合＆沾取焦黃色達人三色，著色於周圍製作焦黃感。

COMMENT

簡單就能完成又很醒目的一件作品，作成橫向的長形餅乾是設計的重點所在。

# 果醬餅乾

◆材料
餅乾材料……Freely・直徑3cm圓球＋PA（土黃色＋白色）
焦黃色……基本焦黃色（參見P.21）
草莓果粒……小蘇打 適量、半透明的橡皮擦（粉紅色）
果醬醬料……黏著劑（環氧樹脂類）＋Tamiya Color（鮮紅色）
其他……保護漆（光面＆半光面）

◆工具
基本工具［推展］＆［焦黃色］（參見P.21）、七本針、鑷子、筆、老虎鉗

**1** 將餅乾材料以七本針一邊戳刺，一邊塑形成小丘形狀，正中央則以七本針的尾端壓出一個凹陷後，等待乾燥。

ARRANGE

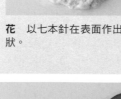

**花** 以七本針在表面作出漩渦狀。

**巧克力脆片** 混合小蘇打粉＆PA（土褐色），分散埋進乾燥的餅乾材料中。

**2** 製作焦黃效果，並於乾燥後塗上保護漆。

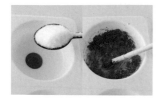

**3** 在小蘇打粉中加入PA（紅色）攪拌混合，讓它變成碎屑狀並等待乾燥。

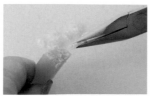

**4** 以老虎鉗撕扯半透明的橡皮擦，預備PA（鮮紅色）進行調色。

**5** 混合步驟3＆4的材料及果醬醬料，作成草莓果醬。

**6** 將草莓果醬放在餅乾的正中間。

COMMENT

以小蘇打粉製作草莓果粒或巧克力片。若改變果粒＆果醬的顏色，也可以作成奇異果或柳橙口味。

# 扭結餅

◆材料
扭結餅……Freely・直徑1.7cm圓球＋Hearty Soft・直徑1.5cm圓球＋Modena Color
（土黃色）直徑7mm圓球
焦黃色……基本的焦黃色（參見P.21）
其他……黏著劑（手工藝用黏著劑）

◆工具
基本工具［焦黃色］（參見P.21）、美工刀

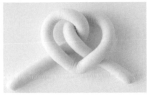 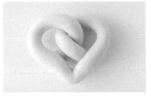 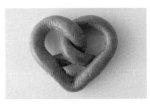 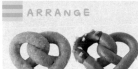

1　將搓揉成直徑6mm・長度17cm的細長條，先作出V形，再開始扭成扭結餅的形狀。

2　剪去多餘的部分，黏土重疊處塗上黏著劑固定。

3　塗上焦黃色。

ARRANGE

A.撒上糖粒（P.21）。
B.塗上巧克力醬（P.51）後，撒上堅果碎片（P.30）。

COMMENT

改變醬料的顏色＆彩色巧克力條／珠珠（參見P.31），就能作出不同色彩的組合。

# 夏威夷甜甜圈

◆材料
甜甜圈材料……Freely・直徑2cm圓球＋PA（土黃色＋白色）
糖霜……Freely・直徑1cm圓球＋PA（喜歡的顏色）＋水
雞蛋花……Freely・直徑8cm圓球＋PA（白色）
雞蛋花著色顏料……PA（黃色）
鳳梨……Freely・直徑2cm圓球＋PA（黃色）、裝飾奶油（巧克力）
其他……黏著劑（手工藝用黏著劑）、保護漆（光面＆半光面）

◆工具
基本工具［焦黃色］（參見P.21）、錐子、美工刀

   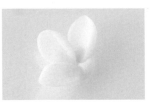

1　將甜甜圈的材料作成圓形，壓平至厚度8mm左右。中間以錐子鑽洞，並稍微擴大。

2　以調色後的Freely加水後作成糖霜，塗在甜甜圈的上半部。

3　將製作雞蛋花的黏土分成六等份，壓平其中五份，作成水滴形的薄片。

4　在花瓣的花心處塗上黃色，一一疊在步驟3中剩餘的一份黏土材料上。

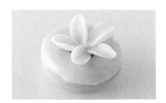  

5　以黏著劑黏貼固定於甜甜圈上。

6　厚度壓至7mm後在中央開孔，再以美工刀細細地劃出線條。最後，塗上保護漆，並以竹籤挖取裝飾巧克力醬，描繪文字。

ARRANGE

巧克力（左）
塗上以PA（土褐色）調色的糖霜，撒上堅果碎片（參見P.30）。

草莓（右）
塗上以PA（紅色＋白色＋土褐色微量）調色的糖霜，撒上巧克力碎片（參見P.52）。

COMMENT

以雞蛋花裝飾的甜甜圈非常受歡迎，作法也很簡單喲！

# 捲啊捲の義大利麵掛飾

◆材料
麵……Freely・各直徑5cm圓球＋PA（土黃色＋白色）
●海鮮義大利麵
蝦子＆花枝……Freely・直徑1cm圓球＋PA（白色）
蝦子的著色顏料……PA（橘色）
花枝的著色顏料……PA（梅子色＋土褐色）
義大利麵的著色顏料……PA（紅色＋橘色＋白色）
義大利麵醬……黏著劑（環氧樹脂類）＋PA（紅色＋橘色＋白色）
其他……小叉子、黏著劑（Super X）、巴西里（人造花的葉子剪成細末）、保護漆（光面）
●培根蛋義大利麵
培根……Freely・直徑5cm圓球
培根的著色顏料……PA（紅色・白色）
焦黃色……PA（土黃色＋土褐色）
義大利麵醬……黏著劑（環氧樹脂類）＋PA（白色＋土黃色）
其他……小叉子、黏著劑（Super X）、黑胡椒（實物）、巴西里（人造花的葉子剪成細末）、
保護漆（光面）

◆工具
蒙布朗擠花工具、竹籤、筆

## 義大利麵

1 將製作義大利麵的材料調成淡淡的奶油色。

2 以蒙布朗擠花工具壓製義大利麵。
POINT ● 更換前端的零件也能作出平板的麵條。

3 在叉子上塗上黏著劑，將麵條纏到叉子上的同時要注意不要過量。

4 捲至適度的分量後，靜置乾燥。

## 海鮮

1 將蝦子＆花枝的材料對分成一半，作成蝦子狀後，以美工刀劃出蝦子背部的線條。

2 乾燥後塗上橘色。

3 另一半則作成花枝，乾燥後周圍塗上紅豆色。

4 以指定的顏色將麵的整體上色。

5 作好醬料後，淋至義大利麵上。

6 在義大利麵醬料未乾時放上蝦子＆花枝，再塗上少量的義大利麵醬，並撒上一些巴西里碎末。

## POINT

以人造花的葉子剪成細末後，作為巴西里使用。

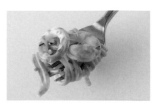

7 塗上保護漆。

※加工成飾品時，在叉子上鑽洞，穿過單圈環。

COMMENT

在擬真食物中很受歡迎的義大利麵系列，可依照自己的喜好選擇寬麵或細麵。

### 培根蛋麵

**1** 將培根作成長方體，靜置乾燥。稍微扭轉一下更佳。

**2** 分別塗上紅色＆白色，製造焦黃效果。

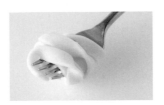

**3** 準備好麵。

**4** 製作醬料後，淋至義大利麵上。

**5** 在義大利麵醬料未乾時放上培根，並撒上黑胡椒＆巴西里，最後再塗上保護漆。

# 漢堡 (P.17) 生菜裝飾の簡單作法＆應用

### 口袋餅三明治

size　3cm×3cm

◆材料
口袋餅……Cosmos・
直徑2cm圓球
焦黃色……PA（土黃色＋
土褐色）
其他……黏著劑（木工用
黏著劑）

**1** 將口袋餅作成半圓形，以美工刀切開挖空，打開開口等其乾燥。

**2** 塗上焦黃色。

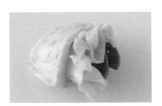

**3** 將萵苣（參見P.58）、番茄（參見P.58・對切）、火腿放入口袋餅內，以黏著劑黏住固定。

### 貝果三明治

size　直徑2.5cm

◆材料
貝果……Cosmos・
直徑2cm圓球
焦黃色……PA（土黃色＋
土褐色）
其他……黏著劑
（木工用黏著劑）

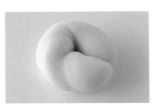

**1** 將貝果的材料搓成細長條，扭轉成圓形之後，靜置乾燥。

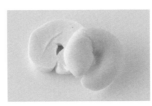

**2** 塗上焦黃色，對半橫切。

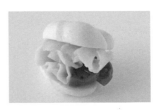

**3** 將萵苣（參見P.58）、番茄（參見P.58・對切）、火腿夾入兩片貝果間，以黏著劑黏住固定。

### 火腿

◆材料
火腿……Freely適量＋PA
（紅色）

**1** 將火腿的材料盡可能延展成薄片。

**2** 隨意地折起，製作自己需要的分量。

# 魚堡掛飾

◆材料
圓麵包……Freely・直徑3.5cm圓球＋PA（土黃色＋白色）
焦黃色……PA（土黃色＋土褐色）
炸魚排……Freely・直徑2cm圓球＋Modena Color（土黃色）5mm圓球
炸魚排的著色顏料……PA（土黃色）
融化的起司……Freely・直徑1cm圓球＋PA（黃色＋橘色）＋水
酸黃瓜……Freely・直徑1.5cm圓球＋PA（青綠色＋土褐色）
塔塔醬……Cosmos・直徑1.5cm圓球＋PA（白色＋土黃色）＋水
生菜……Freely・直徑1cm圓球＋PA（黃綠色）
其他……黏著劑（手工藝用黏著劑）、保護漆（光面&半光面、光面）

◆工具
基本工具［焦黃色］（參見P.21）、七本針、筆刀（或美工刀）、竹籤

COMMENT
裝飾物件都馬上就能作好，所以製作起來比想像中簡單呢！

## 圓麵包

1 將圓麵包的材料作成半圓小丘狀，靜置半日等待乾燥。

2 七成乾時塗上焦黃色。

3 從⅔處橫切。

4 以七本針戳刺出麵包切口的質感，在外側塗上光面&半光面的保護漆。

## 炸魚排

5 將炸魚排的材料作成四方形的厚片，厚度約8mm。

6 以七本針戳刺製造出麵皮的質感。

7 整體塗上土黃色。

8 製作融化的起司。加水溶解至可以拉出絲的程度後，以竹籤的鈍頭塗在魚排上，塗抹成一個方形。

## 生菜

9 將生菜的材料延展成薄片，適度彎曲後靜置數小時等候乾燥。

10 以筆刀細切，再輕輕地收集靠攏&靜置乾燥。

## 塔塔醬

11 將酸黃瓜的材料延展成薄片後靜置乾燥，再以美工刀細細切碎。

12 製作塔塔醬。一點一點地加水攪拌直到蛋白打發的樣子後加入酸黃瓜。

### 組合

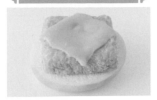

13 將圓麵包的下半片塗上黏著劑後放上魚排。

14 在魚排上塗上黏著劑後放上生菜＆淋上塔塔醬，使塔塔醬呈現流淌的感覺，並靜置乾燥。

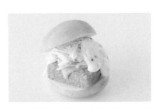

15 將圓麵包的上半片塗上黏著劑後疊上，並於餡料上塗保護漆。只有魚排塗上光面＆半光面的保護漆，其餘皆是塗上光面保護漆。

＊作成飾品時，需將羊眼裝在圓麵包上。（參見P.26）

---

P.17　　難易度 ★★☆　　design　すいーた　　size　直徑2.5cm×高3.5cm

# BLT buger掛飾

◆材料
圓麵包……Freely・直徑3.5cm圓球＋PA（土黃色）
焦黃色……PA（土黃色＋土褐色）
漢堡肉……Freely・直徑2cm圓球＋Modena Color（咖啡色）・直徑5mm圓球
融化的起司……Freely・直徑1cm圓球＋PA（黃色＋橘色）・水
萵苣…Freely・直徑1cm圓球
番茄…Freely・直徑1cm圓球＋PA（橘色＋紅色）
萵苣＆番茄子的著色顏料……PA（黃綠色）
洋蔥……Freely・直徑5mm圓球
培根……Freely・直徑5mm圓球＋PA（紅色）、Freely・直徑5mm圓球
其他……黏著劑（手工藝用黏著劑）、保護漆（光面&半光面、光面）

◆工具
基本工具［推展］&［焦黃色］（參見P.21）、竹籤、七本針、筆刀、木漿纖維海綿、廚房用海綿、細筆、模型（圓形・2cm）

COMMENT

滿滿的新鮮蔬菜！稍微花點功夫，擬真度立刻UP！

---

### 圓麵包

與魚堡（參見P.56）的作法相同。

### 漢堡肉

1 將漢堡肉壓成6mm至7mm厚度，以七本針戳刺塑型，靜置乾燥。

2 製作融化的起司。加水溶解至可以拉出絲的程度後，以竹籤的鈍頭塗在漢堡肉上，塗抹成一個方形。

NEXT →

# BLT burger掛飾

1 將Freely作成5mm圓球，放在木漿海綿上壓薄。

2 抓成皺皺的形態後靜置乾燥。

3 塗上稍微調淡的黃綠色。

---

**番茄**

1 將搓揉成3mm厚的圓片以模型取一個圓形。

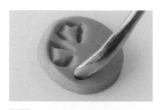

2 以細工棒之類的尖狀物製作種子。

3 輕輕地在皮＆種子的部分塗上一些黃綠色。

---

**洋蔥**

1 作成厚度2mm的圓片。

2 以筆刀在表面畫出漩渦的線條，側面畫上細線條。想像放在漢堡肉上的樣子去調整形狀，靜置乾燥。

3 以細筆畫出焦黃色。以比圓麵包更多一些的土褐色製造出更焦黃的顏色。

---

**培根**

1 以粉紅＆白色的Freely拉成長條，相互交錯。

2 以廚房用海綿一邊壓平一邊延伸。

3 以竹籤使邊緣捲起，靜置乾燥，再以筆畫出稍微燒焦的顏色。

---

**組合**

1 圓麵包的下半片塗上黏著劑後放上漢堡肉。

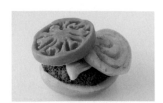

2 將洋蔥＆番茄塗上黏著劑後，放置於漢堡肉上。

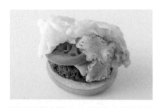

3 將培根＆生菜塗上黏著劑後，繼續疊上。

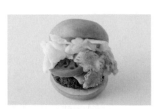

4 將圓麵包的上半片塗上黏著劑後，疊放在最上層。餡料則塗上保護漆（光面）。

＊加工成飾品時，請將羊眼安裝在麵包上。

# 咬一口！寶石裝飾冰淇淋三明治

◆材料
餅乾材料……Freely・直徑1.5cm圓球＋Modena Color（咖啡色）・直徑1cm圓球
冰淇淋①……Cosmos・直徑2.5cm圓球＋PA（紅色＋白色）
冰淇淋②……Cosmos・直徑2.5cm圓球＋PA（皇家藍＋白色）
裝飾物件……心形巧克力（參見P.31）1個
醬料……黏著劑（環氧樹脂類）＋PA（白色＋土黃色）
其他……黏著劑（手工藝用黏著劑）、珠珠、保護漆（光面）

◆工具
基本工具［推展］＆［焦黃色］（參見P.21）、鋼刷、七本針、模型（菊花形・3.5cm）、
錐子、竹籤、鑷子

COMMENT

攪拌冰淇淋製造渲染效果，
並點綴上亮亮的珠珠作成帶
有冰沙感的冰淇淋。

1　將餅乾材料作成厚度2mm
的圓片，以鋼刷在表面輕
敲製造質感。

2　以七本針戳刺，製造較大
的氣孔質感。

3　以模型取下兩片，再以錐
子穿洞，靜置乾燥。

4　兩片餅乾各自取下一小
塊。

POINT

下片的餅乾取下的部分可以稍
小一點，上片的餅乾取下的部
分則可以稍大一些。

5　準備冰淇淋①＆②。

6　輕輕地以鑷子混合攪拌冰
淇淋①＆②。

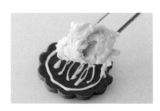

7　將餅乾（下）塗上黏著劑
後，放上攪拌完成的冰淇
淋。

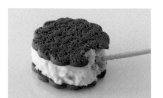

8　將餅乾（上片）塗上黏著
劑後，疊放於冰淇淋上
方。再以竹籤沾水修飾缺口處
的冰淇淋，作出稍微融化的感
覺。

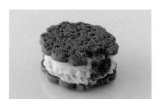

9　將步驟4取下的餅乾片捏
成適當的大小黏在冰淇淋
上。
※此時要先以竹籤在預定安裝羊眼的
位置處進行鑽洞。

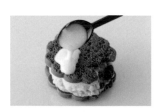

10　製作醬料淋在冰淇淋三明
治上方。

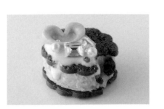

11　放上心形巧克力＆珠珠作
為裝飾，並避開珠珠塗上
保護漆。

＊加工成飾品時，需將羊眼裝在冰淇
淋上（參見P.26）。

# 單球冰淇淋&脆餅杯冰淇淋裝飾

## ◆材料
### ●單球冰淇淋
香草冰淇淋……Cosmos・直徑2.5cm圓球＋PA（土黃色）※1
※1　依照黏土的分量，約是量匙的2匙。可作為尺寸變化時的參考依據。
其他……黏著劑（手工藝用黏著劑）
### ●脆餅杯冰淇淋裝飾
脆餅杯……Freely・直徑2.5cm圓球＋Modena Color（土黃色）・直徑2cm圓球
冰淇淋（沒有邊緣）……Cosmos・直徑2cm圓球＋Modena Color（咖啡色）・直徑9mm圓球
（參見P.60至步驟6）
裝飾物件……香蕉（參見P.29）1個、薄荷（參見P.29的葉子）2個、
堅果碎片（參見P.30）適量
奶油……Grace whip type soft
巧克力醬……Tulip（紅銅色）

## ◆工具
基本工具［推展］（參見P.21）、量匙（5ml）、以橡皮筋捆綁成束的5至6根手縫針、鬆餅模型
（參見P.24）、竹籤、鬃刷、蛋糕塔模型（直徑2.5cm・開口4cm）、擠花袋、擠花嘴（八齒）

COMMENT

以手指就可以捏出質感的材料。
背面也很好看，所以建議直接作
成掛飾。

POINT

1 將香草冰淇淋分成⅓與⅔，⅓的那一份先以保鮮膜包著。

2 重複以「拉長之後再揉捏聚合」的動作揉⅔的那份黏土，消除水分至變得乾乾的狀態。

3 捏成貝殼狀，以大拇指的指腹像是要剝下一層皮的樣子，使表面變得粗糙不平。

依黏土的量，可重複這個類似剝皮的動作兩次。

4 黏土表面變得有點粗糙後，以手指為中心，作出一個圓弧中空形狀。放置10分鐘等待乾燥。

5 將裝進量匙裡，輕輕地壓成圓形，小心不要破壞表面的質感。

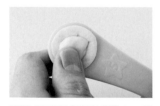

6 將周圍多出來的黏土，填塞進空洞裡。從量匙裡取出後，靜置1至2日等候完全乾燥。

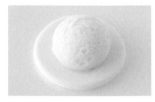

7 拿起步驟I另一份預留的黏土，搓揉成3mm至5mm厚，以黏著劑黏貼固定於冰淇淋下方。

POINT

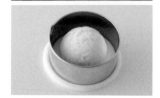

若邊緣太大片，可以藉模型取下形狀，或修剪調整。

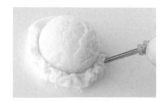

8 以捆綁成束的手縫針戳刺步驟7完成的部分，將邊緣戳刺成不規則狀。

9 以竹籤沾水溶解黏土，使邊界不要太明顯。

10 乾燥後，背面也很平整漂亮。

＊加工成飾品時，可以任意將羊眼安裝在喜歡的位置（參見P.26）。

## 渲染冰淇淋

**1** 準備兩色的Cosmos黏土，顏色依喜好選擇。各自分成⅓與⅔。

**2** 輕輕地混合兩色。與其說混合，不如說是製作兩色交替連結的感覺。

**3** 依前頁步驟3開始的作法製作單球冰淇淋。

**4** 將冰淇淋的邊緣（底部）也作成渲染效果後再推展成一片，並黏上冰淇淋。

**ARRANGE**

利用渲染的技巧製作三色冰淇淋。若冰淇淋是用來作為上方的裝飾物件時，就不需製作邊緣。

### 巧克力脆片

取相同分量的Freely與Modena Color（咖啡色）進行混合。稍微加一點水讓黏土稍微變軟後，再以竹籤挖取黏附到冰淇淋上。

### 含果肉

在步驟6時，埋入以Tamiya Color調色的すける くん，使其散布在冰淇淋的表面。

### 施華洛世奇&珠珠

在步驟6時以竹籤在冰淇淋表面鑽洞，埋入珠珠（參見P.31）。萊茵石則等乾燥後再黏上去。

## 脆餅杯冰淇淋的裝飾

**1** 在作成3mm至4mm厚的脆餅材料上放上模型，以壓平板壓出紋路。

**2** 取下模型後，放入蛋糕塔模型中，輕輕地往內壓。

**3** 配合冰淇淋的形狀調整脆餅皮，並剝掉多餘的部分。

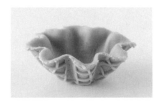

**4** 自蛋糕塔模型中拿出後，靜置乾燥。

**5** 準備裝飾物件。

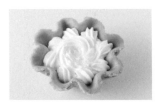

**6** 將奶油擠入脆餅杯中。

**7** 裝飾上冰淇淋&香蕉。建議先從較大的物件開始裝飾。

**8** 再擠上一些奶油、淋上巧克力醬，並撒上堅果&薄荷。

**ARRANGE**

將Modena Color（藍色＋綠色＋土黃色）加入Cosmos中，就可以製作出水藍色的冰淇淋。然後撒上巧克力脆片，裝飾上切半草莓（參見P.28）、香蕉（參見P.29）、薄荷（參見P.29葉子），彩色巧克力條（參見P.31）則是撒在奶油上。

製作混合香草&草莓的雙色冰淇淋，淋上莓果醬（參見P.50）。裝飾上沒有蒂頭的切半草莓（參見P.28）、藍莓（參見P.29）、紅醋栗（參見P.29）、薄荷（參見P.29葉子），堅果碎片（參見P.30）則是撒在奶油上。

# 甜筒冰淇淋

◆材料
甜筒……Freely・直徑1.5cm圓球＋Modena Color（土黃色）・直徑1cm圓球
焦黃色……PA（土褐色＋土黃色）
冰淇淋……Cosmos・直徑3cm圓球＋PA（土黃色＋白色）
草莓果粒……小蘇打 適量＋PA（紅色）
莓果醬……黏著劑（環氧樹脂類）＋Tamiya Color（鮮紅色）
裝飾物件……香蕉（參見P.29）2個、巧克力片（參見P.31）1個
其他……黏著劑（手工藝用黏著劑）、保護漆（光面&半光面）

◆工具
基本工具［推展］&［焦黃色］（參見P.21）、七本針、鑷子、透明資料夾、鬆餅模型
（參見P.24）、彩色圖樣紙張、膠帶

COMMENT

混合著莓果醬的滿滿冰淇淋
是設計重點，上面的裝飾物
件也可以隨自己喜好搭配。

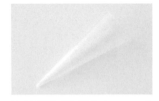

1 將透明資料夾（7.5cm方形）捲成圓錐狀，以膠帶固定。

2 將甜筒的材料延展成圓片狀，以七本針稍用力地作出質感。

3 將步驟2作好的材料背面朝上鋪放於鬆餅模型上，以手推至可透光的薄度。

4 依步驟1捲好的圓錐捲起來，靜置乾燥。表面乾燥後即可抽出透明資料夾，靜待內側也乾燥完成。

5 以海綿沾取焦黃色顏料為整體上色，再將黏土填入甜筒內。

6 製作草莓顆粒（參見P.52果醬餅乾的步驟3），混入醬料作成莓果醬。

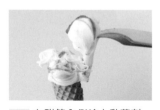

7 在甜筒內側塗上黏著劑，將莓果醬混入冰淇淋中後盛入甜筒內。黏土若已硬化，可稍微加點水使其柔軟。

POINT

以鑷子&七本針整理冰淇淋的形狀，使它表面看起來不那麼規則&更加自然。

8 以黏著劑黏上裝飾物件，插入冰淇淋中。除醬料以外，皆塗上保護漆。

※此時要先以竹籤在預定安裝羊眼的位置處進行鑽洞。

9 將圓錐狀的透明資料夾套在甜筒上，以膠帶固定。

10 將印有圖樣的紙張剪得比步驟9的圓錐稍大一些。捲起後以膠帶固定，中間不要有空隙。

＊加工成飾品時，則需將羊眼裝在冰淇淋上。

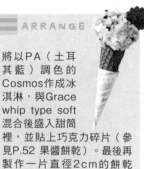

ARRANGE

將以PA（土耳其藍）調色的Cosmos作成冰淇淋，與Grace whip type soft混合後盛入甜筒裡，並貼上巧克力碎片（參見P.52果醬餅乾）。最後再製作一片直徑2cm的餅乾（參見P.59）插入冰淇淋裡作為裝飾。

## ▤ 超繽紛配色，充滿大人時尚的甜點創作！

### カンカラチケット（CANDY COLOR TICKET）

**CANDY COLOR TICKET** http://ameblo.jp/candycolorticket/

6月2日出生於橫濱。日本電影學校（現：日本電影大學）映像美術科畢業。花費一年時間製作畢業製作，以袖珍模型完成了立體動畫。從學生時代就師事於電影美術導演·稻垣尚夫先生，之後從事電影戲劇廣告美術。

自2007開始製作甜點飾品藝術。2010年以「CANDY COLOR TICKET」註冊商標。

霜淇淋圓餅大掛飾

## ▤ 看起來美味可口，充滿魅力の大人感華麗裝飾！

### すいーた（MIHO SUGIYAMA）

***sweeter*** http://yaplog.jp/sweeter/

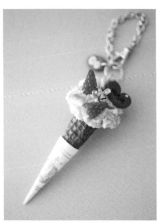

目前定居橫須賀市。2008年春天開始以大人的可愛風為主題概念創造了「sweeter」，致力於推廣擬真食物的魅力。參加過多場展出活動，同時也經營網路商店。2011年春天於Craft Heart Tokai橫須賀開始教學活動，仔細又易於了解的教學內容頗受好評，是很受歡迎的講座課程。

甜筒冰淇淋

## ▤ 總是能擄獲女孩心的浪漫優雅甜點創作！

### ひまころ（かしま ひろこ）

**ひまころねんど** http://ameblo.jp/himakoronendo/

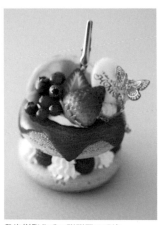

2008年秋天接觸甜點飾品後開始黏土創作。透過展出活動及商品寄賣販售，於2011年春天，在Craft Park IMA光之丘店開辦「以黏土製作擬真甜點課程」。參與1至2次的課程就能製作出高品質的作品，零件細部說明也很清楚，因而大受好評。目前一邊教學，一邊製作展出作品，並經營自己的網路商店進行推廣。

發泡樹脂作成的甜甜圈三明治
※本書中未介紹作法，僅供欣賞。

## ▤ 注重光澤＆質感的擬真派細作家！

### めいびす

**めいびすのスイーツデコ日記♪** http://mavis36.blog67.fc2.com/

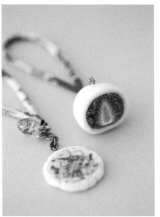

女子美術大學繪畫科主修西洋畫畢業。出生於會親手作蛋糕＆點心的家庭中，因此很喜歡甜點。不論是西式或日式，致力於重現很想吃到的夢幻甜點或「這個真好吃！」的那些對美味堅持的點心，而日日埋首於以黏土創作的擬真甜點中。因善用自身的繪畫才華，而使作出的作品風格成熟，且與實物十分相似。目前正在籌劃自有品牌「&Sugar」。

草莓大福＆紫蘇梅蝦餅
※本書中未介紹紫蘇梅蝦餅的作法，僅供欣賞。

趣·手藝 30

誘人の夢幻手作！

# 光澤感╳超擬真
## 一眼就愛上の甜點黏土飾品 37 款（經典版）

作　　　　者／河出書房新社編輯部
譯　　　　者／苡蔓
發　行　人／詹慶和
選　書　人／Eliza Elegant Zeal
執　行　編　輯／陳姿伶
編　　　　輯／蔡毓玲・劉蕙寧・黃璟安
封　面　設　計／李盈儀・韓欣恬
美　術　編　輯／陳麗娜・周盈汝
內　頁　排　版／造極
出　　版　　者／Elegant-Boutique 新手作
發　　行　　者／悦智文化事業有限公司
郵政劃撥帳號／19452608
戶　　　　名／悦智文化事業有限公司
地　　　　址／220 新北市板橋區板新路 206 號 3 樓
電　　　　話／(02)8952-4078
傳　　　　真／(02)8952-4084
網　　　　址／www.elegantbooks.com.tw
電　子　信　箱／elegant.books@msa.hinet.net

2014 年 4 月初版一刷
2016 年 10 月二版一刷
2022 年 10 月三版一刷　定價 300 元

TOKIMEKI! SWEETS DECO NO ACCESSARY
© KAWADESHOBO SHINSHA Ltd. Publishers 2012
Originally published in Japan in 2012 by
Kawade Shobo Shinsha Ltd. Publishers, Tokyo.
Chinese translation rights arranged through
TOHAN CORPORATION, TOKYO.
,and Keio Cultural Enterprise Co., Ltd.

經銷／易可數位行銷股份有限公司
地址／新北市新店區寶橋路 235 巷 6 弄 3 號 5 樓
電話／(02)8911-0825　傳真／(02)8911-0801

國家圖書館出版品預行編目 (CIP) 資料

誘人の夢幻手作：光澤感 x 超擬真．一眼就愛上の甜
點黏土飾品 37 款 / 河出書房新社編輯部著；苡蔓譯．
– 三版 . – 新北市：Elegant-Boutique 新手作出版：
悦智文化事業有限公司發行，2022.10
　面；　公分 . –（趣 . 手藝；30）
ISBN 978-957-9623-92-6( 平裝 )

1.CST: 泥工遊玩 2.CST: 黏土

999.6　　　　　　　　　　　　　　111016025

## STAFF

攝影（刊頭彩頁＆ COVER）｜
三好宣弘（STUDIO60）
攝影（製作步驟）｜関水大樹（STUDIO60）
造型｜大島有華
設計｜釜內由紀江・五十嵐奈央子
　　　飛岡綾子（GRiD）
編輯｜村松千絵（Cre-Sea）

### 作品設計＆材料內容編修　依照五十音順序排列

カンカラチケット
http://ameblo.jp/candycolorticket/
すいーた(MIHO SUGIYAMA)
http://yaplog.jp/sweeter/
ひまころ（かしま　ひろこ）
http://ameblo.jp/himakoronendo/
めいびす
http://mavis36.blog67.fc2.com/

# Sweet
# Deco
# Accessories

# 在小小的 UV 膠飾品裡，
# 創造美麗又神祕的幻想殿堂

有時候是彷彿玻璃般熠熠生輝的透明世界，
也有時候是封存宇宙和天空等不可思議的世界。
透過本書，希望你會發現
在UV膠飾品的小小創作空間裡，不只是強調透明度，
多花一些心思營造景深、調整色彩變化＆濃淡漸層、利用封入物打造場景感，
甚至利用氣泡營造清爽的空氣感，創造透明色深處的光線＆色彩，
就能將不可能保留的瞬間，收藏於掌心。

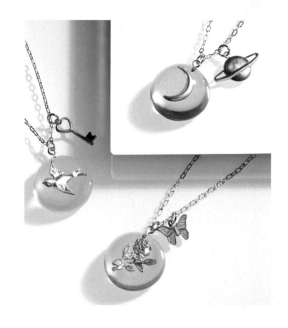

不可思議之美！
晶透又夢幻‧UV膠の手作世界
BOUTIQUE-SHA ◎授權
平裝／80頁／21×26cm
彩色／定價 350 元

# Sweet
# Deco
# Accessories